Tesoros de México

Sucesos inéditos y Aventuras ilustradas

Por

José Antonio Agraz Sandoval y Victor Hugo Pérez Nieto

Tesoros de México

Sucesos inéditos y Aventuras ilustradas

Recordando y comprobando épocas de entierros en México

Con

-Breve relación de relatos y cuentos con datos verídicos sobre tesoros olvidados-

Por

José Antonio Agraz Sandoval

y

Victor Hugo Pérez Nieto

Order this book online at www.trafford.com
or email orders@trafford.com

Most Trafford titles are also available at major online book retailers.

Printed in the United States of America.

ISBN: 978-1-4669-0891-8 (sc)
ISBN: 978-1-4669-0893-2 (hc)
ISBN: 978-1-4669-0892-5 (e)

Library of Congress Control Number: 2011963027

Trafford rev. 02/10/2012

 www.trafford.com

North America & international
toll-free: 1 888 232 4444 (USA & Canada)
phone: 250 383 6864 ♦ fax: 812 355 4082

Toda gloria tiene un fin
Y toda riqueza algún día será encontrada . . .

El buscador incansable

Nota: *Esta es una breve recopilación de tan solo algunos relatos, cuentos y aventuras, de las muchas que existen sobre tesoros, para su comprobación no quisimos estar solamente sentados tras un ordenador o encerrados en una biblioteca entre cuatro paredes, esto debido a que no pudimos basarnos en otros libros, tratados o investigaciones científicas sobre el tema porque simplemente no existen. Por eso intentamos guiarnos en los dichos y anécdotas de la gente, luego en nuestra propia experiencia trabajando con el método científico e histórico, ya que así lo amerita la actividad; por tanto sugerimos observación, paciencia he investigación incansable para descubrir la verdadera realidad o situación que guardan todas las demás historias y leyendas sobre los tesoros en México, aunque falta mucho por hacer en la localización, rescate y conservación de los mismos.*

Contenido

Prólogo

Mi labor de cuentista me dificulta apegarme a la realidad. Siempre comienzo platicando un suceso y en algún punto, los delirios me traicionan terminando confundido entre la ficción y lo real, sin embargo ahora trataré de describir fielmente lo sucedido en referencia a mi amistad con José Antonio, coautor de este libro, que puede ser técnico y de consulta para buscadores de tesoros, pues son ciertos todos los sucesos presentados; pero se mezclan con leyendas populares y la imaginación de los autores, por cuyo motivo también resultará de interés a quienes gustan de la historia de México y sus tradiciones.

A José Antonio, amigo y socio, lo conocí en el colegio un año antes de que me echaran por descubrirme conectando baterías con cables de cobre e introducirlos al agua del inodoro para quemarle los testículos con una descarga eléctrica a través de la orina a uno de los hijos del accionista mayoritario de la escuela en vendetta por haberme quitado al primer amor de infancia. Antonio era un chico apuesto, callado e ingenioso y fue él quien me dio la idea de cómo vengarme. Yo era en la secundaria más bien lo contrario a él; impetuoso, verborreico, nada prudente. Teníamos por costumbre reunirnos con otros chicos del colegio en una vieja casa abandonada del centro histórico, propiedad del abuelo de un compañero de la palomilla, a contar antiguas leyendas y cuentos de horror.

Lo vi por última ocasión en la adolescencia una tarde que orgulloso mostró un artilugio manufacturado por él, consistente en dos varillas de cobre dentro de un tubo y sujetas a los tobillos mediante alambre

metálico con magnetos. Explicó que con ese gracioso destartalo se haría millonario buscando y encontrando tesoros enterrados en ex haciendas o antiguas casonas. Para probar la eficacia de las varillas, tomó un anillo con brillantes del alhajero de su madre y lo lanzó de espaldas a la brizna crecida de su huerto a través de la ventana del segundo piso. Pero nunca encontró el anillo, yo me fui y él se quedó algunas semanas para buscarlo. Ese día no esperé más tiempo para ayudarlo a encontrar la alhaja porque tenía en mente la angustia de que al día siguiente partiría de la ciudad para alistarme en las filas del Heroico Colegio Militar, al que era enviado en castigo por mi expulsión de la secundaria y así aconteció, aunque mi aventura de cadete no duró más de tres meses, no regresé sino hasta muchos años después a mi tierra.

Antes de graduarme como médico probé suerte en el Conservatorio de las Rosas, en Michoacán del cual deserté cuando mi piano me dio una premonición para alejarme de la música. Era una antigua pianola reconstruida con sonido angelical que papá compró en la capital de México cuando la encontraron intacta entre los escombros de un edificio venido abajo con el terremoto de 1985 en la calle Mesones. Una mañana la mudaba de casa y en una esquina al doblar el jardín de las Rosas, soltó sus amarras para caer sobre las humanidades de dos novios que en pleno manoseo, ni tiempo tuvieron de reaccionar hasta que despertaron en el hospital civil con los huesos molidos, entonces resolví donarla al conservatorio de música y de paso darles las gracias por haberme acogido algunos años. Fue entonces cuando decidí ser escritor. Vocación la tenía desde niño, escribía cuentos y poesías en hojas usadas, servilletas y hasta en papel higiénico, ahora solo faltaba conocer la técnica para lo que me inscribí en la escuela de Filosofía y Letras de la Universidad de San Nicolás de Hidalgo; aunque mi aventura como filósofo duró poco menos que la de militar, cuando mi padre literalmente fue por mí, y me sacó de las orejas argumentando que no quería un marihuano y haragán como hijo y no tenía pensado mantenerme

toda la vida. Salté por antonomasia a la Facultad de Derecho y de ahí a la de Medicina donde descubrí otra de mis pasiones y mucho mejor remunerada que el ingrato arte, al grado que es ahora mi profesión alimenticia.

A José Antonio no lo volví a ver sino muchos años después que nos encontramos en el Hospital General de México, donde yo hacía la especialidad como cirujano de columna y él se trataba ahí una afección contraída por intentar desenterrar el tesoro en la casa de una anciana y en cuya búsqueda también murió el esposo de la anciana envenenado por los vapores del azogue. No lo reconocí ni él a mí, la primera vez que nos cruzamos. A él la enfermedad le había engrosado las facciones y a mí el sedentarismo me había hecho aumentar treinta kilogramos de barriga y papada. Alterado nuestro aspecto físico de adolescentes, no fue sino hasta la segunda ocasión que nos encontramos en un camión de transporte público cuando nos reconocimos, entonces me enteré que se había dedicado a la apicultura para continuar con su afición y sueño de encontrar un tesoro; aunque ahora con aparatos más tecnológicos que sus primeras varillas. Yo había abandonado mi sueño de escritor después de muchas vicisitudes.

El manuscrito de la primer novela que terminé y ya en proceso de publicarse la dejé olvidada en un burdel mucho antes de existir memorias **USB** y las computadoras portátiles, eran tan caras, estorbosas y poco prácticas que convenía andar mejor por las calles y bares con una carpeta de hojas intercalables mas una máquina de escribir. Cuando la reescribí en la vieja computadora **IBM** de mi papá, un virus cibernético se la devoró, después de eso decidí que las novelas eran como las antiguas lap-top, caras, estorbosas y poco prácticas. Entonces opté escribir cuentos, cuentos y más cuentos, la mayoría de los cuales se perdieron como mi primera novela, en bares y lupanares. Otros con más suerte los regalé a algunas amistades del magisterio para sus trabajos de graduación ganando premios o reconocimientos y aunque no a nombre mío, eso me llenó de orgullo, por eso a una amiga que conocí en la escuela de literatura de la **UNAM**

intencionalmente le regalé uno de tantos cuentos con el cual concursó en la Habana, Cuba, con el cual ganó el primer premio.

Así, los cuentos de esta obra se los obsequié a José Antonio, cuando leí su vasto trabajo de investigación en torno a la historia del Bajío, las ex haciendas y los tesoros. Es tal su pasión por lo antiguo que su casa es un museo donde no faltan la vieja **Victrola**, esqueletos de entierros precolombinos, pomos de botica y todo tipo de enseres prehispánicos, coloniales y de principios del siglo pasado; por eso decidí darles un buen uso a los borradores que por años en estantes eran el alimento favorito de polillas, a final de cuentas yo escribo por necesidad fisiológica y no por ser reconocido o remunerado.

Él tuvo a bien invitarme como coautor de su libro para agregar algo de fantasía al éxito que seguramente tendrá su ardua tarea de investigación y erudición en lo referente a temas relacionados con tesoros, haciendas, historia y tecnologías. Porque el que busca encuentra y después con tantos años de esfuerzo no dudo que pronto encontraremos las talegas de la felicidad, del mismo modo con suerte y constancia cualquier persona podrá lograrlo.

Victor Hugo Pérez Nieto

Introducción

El objetivo de esta modesta obra, es presentar a la opinión pública un tema tan polémico y apasionante, como solo puede serlo la búsqueda de minerales preciosos, acuñaciones antiguas, así como todo tipo de tesoros escondidos durante las distintas épocas históricas por las que ha transcurrido nuestro país y muchos de los cuales aún se encuentran ocultos, que pasan desapercibidos quizás bajo nuestros pies o emparedados entre falsos muros, con su invaluable riqueza sin ser descubierta por la falta de información técnica o científica.

Algunos de estos tesoros solo se encuentran separados de nosotros por una delgada capa de tierra, sin percatarnos de que vivimos sobre una gran riqueza de preciosas joyas históricas, desafortunadamente no mostramos ningún interés por buscarlos, basados en prejuicios sustentados en la creencia de que estos temas son fantasiosos o irreales, propios de gente soñadora, negándonos con eso la posibilidad de encontrarlos. México es un país culturalmente rico y extenso en territorio que resguarda muchos valiosos minerales, parte de esta riqueza es todo lo guardado en su subsuelo durante las distintas épocas así como movimientos político-sociales por las que hemos atravesado aún antes de la conquista, siendo nuestro subsuelo uno de los más propicios de toda América para encontrar tesoros. México fue conocido durante el siglo XIX por la fortaleza de su moneda acuñada en oro y plata. La Real Casa de Moneda de México era el respaldo de las monedas en toda América Latina; pero la inestabilidad nacional obligó que desde las primeras revueltas para lograr la Independencia hasta la más

cercana guerra Cristera, así los poderosos acudieron al resguardo de la **madre tierra** para salvaguardar los bienes y posteriormente ser sacados una vez tranquilizado el panorama convulsionado por aguerridas revueltas. Sin embargo, contrariamente a las intensiones de sus enterradores, esas riquezas en su gran mayoría no fueron recuperadas y desde entonces hasta la época actual son solamente descubiertas de manera fortuita por gente que es ajena y no conoce antecedentes; pero que al hacer trabajos de construcción o buscando agua los descubren. Así desde sus orígenes, las verdades de tesoros escondidos han sido relegadas por el paso de los años y las historias alteradas por relatos infundados entre una generación y otra, han pasado del plano real al imaginario popular, sin ser tomadas seriamente en cuenta para ser analizadas. La finalidad de esta breve compilación de relatos, cuentos y aventuras basadas en hechos reales, es remontarnos en los anales de la historia para conocerla de manera amena y conocer también los sitios aproximados donde se encuentran según nuestras investigaciones, para poder dar con incontables entierros en oro, plata y joyas de valor incalculable.

Da vergüenza que universidades extranjeras tengan más información sobre nuestros tesoros y cuenten con mejor tecnología para su búsqueda y extracción, nosotros como propietarios, por derecho divino al haber nacido en esta tierra; pero que sin darnos cuenta, casi estamos parados sobre ellos, incluso tal vez sin saberlo, el subsuelo, la bohardilla o un muro de nuestra habitación tienen escondida una gran riqueza . . .

Mi intención es invitar a comprobar algunos hechos históricos descritos en esta obra, por medio de la exploración con el fin de descubrir pistas sobre la existencia de tesoros, empleando el método científico tomando en cuenta las fechas aproximadas de los entierros mencionados aquí, con el propósito de interesar al lector en el arte de auscultar minuciosamente el entorno para tratar de descubrir algunas riquezas escondidas y al mismo tiempo hacer conciencia de lo relevante que es preservar evidencias y monumentos donde

estos se alojen. También es importante la conservación misma de un tesoro para posteriormente ser exhibido en museos o galerías, donde podrán disfrutarlos culturalmente las futuras generaciones de mexicanos.

José Antonio Agraz Sandoval
El buscador incansable

Capítulo I

La olvidada riqueza precolombina

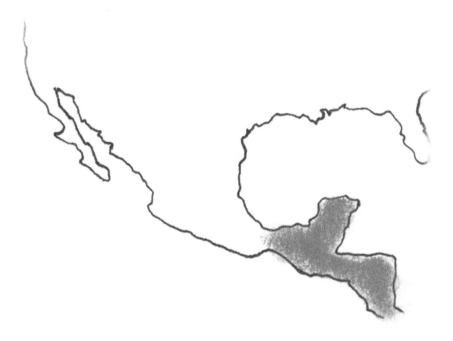

Dibujo ilustrativo del área en que se situó la cultura Maya en la península de Yucatán.

El oro perdido de los mayas fueron las ofrendas en cenotes sagrados

Hace muchos años existió un importante emporio en la zona central del continente hoy llamado América, esa insólita civilización que se conoció como Maya-Quiché se desarrolló ampliamente en varios aspectos de las ciencias y las artes. Sus portentosas construcciones aún lucen gracias a una arquitectura excepcional, siendo comparables a las de Egipto y Babilonia; sus esculturas hermosas y elegantes, todavía se yerguen de entre la selva; sus matemáticas superaron a las del Viejo Mundo, estuvieron al nivel que las del mundo árabe e hindú y también su escritura fue notable, tanto que hasta la fecha parece indescifrable.

En lo referente a la astronomía hicieron impresionantes observaciones del universo, creando con ello un perfecto calendario que regiría su proceder en el futuro. Sin embargo en cuanto a sus creencias religiosas los mayas eran politeístas, en sus templos hacían ceremonias y ritos; ellos veían en los elementos naturales, cuerpos celestes y fenómenos atmosféricos como las manifestaciones de sus dioses, así los dioses benevolentes producían fenómenos como el rayo, el trueno y la lluvia que resultaba en abundantes cosechas de maíz; a los dioses maléficos se les atribuían los huracanes y las sequias que destruían las cosechas.

En sus ritos tomaba parte significativa su dios del suicidio Ixtab, que dominaba muchos aspectos de su vida, luego al morir también pensaban que continuaba la vida, hacia el inframundo, ese camino era llamado Xibalbá, y en dicho camino el alma debía pasar un río ayudada por un perro llamado Xoloitzcuintle, si el espíritu llevaba simbólicamente piedras preciosas como el jade que le ayudaría a pasar más fácilmente. También les solicitaban a sus dioses la vida, sustento y salud; por eso ellos a cambio realizaban una serie de ofrendas y ceremonias complejas, arrojando a los cenotes sagrados niños y ancianos como ofrenda al dios Chaac, divinidad de la lluvia.

Los cenotes contenían el agua de las lluvias que se filtraba por el suelo calcáreo, así mismo en ellos arrojaban objetos tales como: animales, flores, estatuillas de oro, obsidiana, turquesa, oro y jade del cual consideraban el elemento más puro y precioso que conocían; pues creían que a través del cenote y el jade lograrían la comunicación con sus dioses del más allá.

Cuando ellos trataban de dar mayor agrado a los dioses, jóvenes mujeres estrictamente vírgenes eran arrojadas al cenote y hacían vastas ceremonias; pensaban que ellas al tercer día salían del pozo aunque ellos ya no las verían. Todas estas raras costumbres continuaron por muchos años hasta que por conflictos de poder internos, y sucesos desconocidos fueron abandonadas sus portentosas ciudades, con suerte las riquezas como joyas y hermosos adornos de las victimas que se arrojaron como ofrenda a los dioses en los cenotes se quedarían ahí para toda la eternidad.

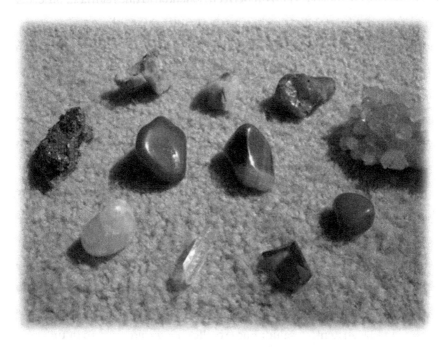

Algunas piedras preciosas que valoraban los antiguos mayas.

XTABAY

No supe si ese fue su verdadero nombre porque se volvió agua. La vi e intenté enterrarla en el recuerdo para jamás volver a pronunciarla. Su apodo era Xkeban o mujer dada al amor ilícito, muchos la ven, ninguno la toca, hija del Ceibam. Escapó de la muerte cuando fue arrojada al cenote sagrado en honor a Chac y ahí aprendió a convertir su cuerpo en líquido transparente para pasar inadvertida. Desde entonces atrae con cánticos a los viajeros de los caminos del Mayab, los seduce con frases dulces de amor, los embruja y cruelmente los destruye. Los cuerpos destrozados aparecen al día siguiente con huellas de rasguños, con mordidas y el pecho abierto por uñas como garras; unos culpan al diprosopus, monstruo doble del balam o jaguar de la selva, pero yo la vi destrozando mi alma aunque mi cuerpo lo dejó intacto.

Fue en la tierra del venado y el faisán, cuando ya era tarde y el crepúsculo con su lluvia de púrpuras serpentinas se tragaba como tigresa la luz, depositada por la aurora catorce horas antes, oscureciendo a paso exiguo el camino y las riberas revueltas del cenote sagrado que se rascaba perezoso la roña, acariciando los podridos musgos de las piedras, desprendidos en cascada de cacao desde el borde superior de la oquedad. Había llegado el tiempo de aguas y con él los enjambres de mosquitos que golpeaban la cara como arena de ciclón caribeño, dejando tras de sí su estela de enfado; tal vez por eso solo nos encontrábamos en la ladera un anciano y yo cuando comenzó a rondar como ave de rapiña una fragancia a estoraque, ese humillo delicioso de incienso, jazmín y esperma de ballena.

No provenía de las conchas de coco quemándose en los patios, ni de los anafres donde se sancochaba el plátano macho que se serviría de cena en las humildes casuchas que rodeaban Chichen-Itzá. Su origen más bien parecía ser de algún funeral cercano donde los rescoldos del copal habían iniciado candela. A esa hora, calculo, se estaría dando la bendición en la catedral de Mérida. El rico efluvio llevaba consigo algo de escabroso y si la magia tiene descripción también tenía algo de mágico; por eso me mantenía en la orilla sentado con la cabeza echada atrás en un intento de percibirlo mejor. Era un aroma de colores y se miraba rosa aperlado, porque confundía los sentidos y puedo creer haber soñado cuando seguro estoy de haberlo saboreado. No tenía más percepción sensorial que aquel olor. Carecían de luz los platanares, las papayas bordeando la calzada y las chozas cercanas. Desconocía la razón; pero los caminantes no se acercaban al cenote cuando oscurecía y solo uno que otro trasnochado rodeaba la ribera donde nos encontrábamos el viejo y yo.

Llegué ahí huyendo de mis recuerdos; una pérfida mujer me había marchitado el corazón como el libro a la flor y decidí alejarme del altiplano con sus frías ciudades para conocer la tierra a donde el viento depositó hace años la verde esmeralda. Hacía planes de vivir ahí hasta que el olvido se apiadara de mí. El calor me había agobiado en un inicio, cuando a mi llegada en 1960 descendí del aeroplano presurizado aún con el clima de la montaña en su interior, en esos años solo se llegaba a la península por aire o mar. Tres meses después ya aclimatado al Caribe, con libreta en mano me disponía a iniciar un soneto, cuando súbitamente me sentí observado; entonces fijé toda mi atención en aquellos ojos de pantera que vertían diáfanas cuentas de agua y sal.

Ahora dudo si en verdad la vi a ella, o me miré yo reflejado en los profundos ojos café de un cenote, ladrón de nombres e identidades que apenas cantaba su clara melodía al chocar contra los pilares de piedra caliza, al lado del cual estaba una linda hembra con textura lozana a quien ya

había mirado antes y que apareció como un fantasma cuando se cerró por fin la noche. Vestía huipil blanco y transparente por lo que se vislumbraban carnes suculentas que volvían bruma las lágrimas derramadas sobre los senos desde sus hontanares carboníferos, para reciclarse nuevamente dentro de la mirada y hacerse eternas.

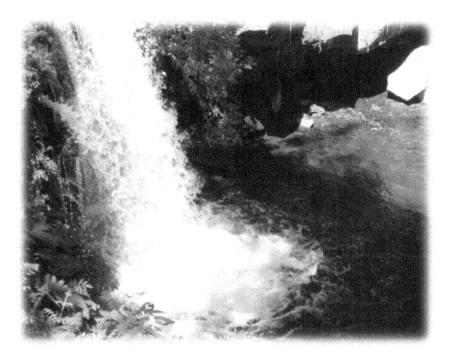

El agua fluye incontrolable a los cenotes.

Su raza era de bronce, indígena pura a juzgar por sus finos rasgos esculpidos en caoba laqueada y su grácil figura transparentada a través del húmedo algodón de la vestimenta. Fue solo gozo el que primero experimenté al admirarla con todo el orgullo de su cultura derritiéndose a través de la mirada. Después tuve compasión por el llanto de aquella joven morena; habría querido ser en ese instante un arcángel para mitigar su dolor y no mirar el oleaje de sus ojos, labrándole playas en las mejillas, daba apariencia de desamparo marchitando cualquier sonrisa con su pena.

Pero la tristeza parece duplicarse cuando se le aprecia en una criatura expósita. La noche fue igual presa del desconsuelo al mirar a la bella muchacha y sus astros brillaron a media luz en espera de que saliera la regordeta luna de alpaca para no perturbar su mortificación—pues la luz intensa con la angustia no combina-. Mi duda fue mayor al recordar su soledad y verla ir y venir de una pirámide a la calzada con sus pasos campesinos víctima de la desesperación; entonces no me contuve y tácitamente me puse a la par de su andar.

-¿Cuál es el motivo de tu pena?—Le pregunté al aproximarme.

Ella solo miró sin responder. No hablaba mi lengua, era seguro, mas con sus fugaces astros endrinos imploró ayuda.

-Llora por el amado que se quedó en su pueblo y jamás volverá a ver—contestó el anciano que muy cerca se abanicaba los mosquitos con un sombrero de palma, mezclando su aroma a ropa guardada con el olor a estoraque; era un viejo falto de juicio que siempre estaba ahí intentando bautizar cada gota del cenote.

-Quise ponerle nombre a todas sus lágrimas pero fueron muchas y decidí bautizar el agua de este río subterráneo—prosiguió.

-Dígame usted buen hombre ¿De dónde llegó esta criatura?

La muchacha dio la espalda rumbo a la selva para regresar al punto e iniciar de nueva cuenta el eterno recorrido.

-Vino de hace muchas lunas, lo que tú conoces como pasado, antes de la llegada de los conquistadores y previo aún a la existencia de la gran civilización del Anáhuac huyendo de su fin. Ahora no puede regresar a su pueblo porque ya no existe, ella lo destruyó con su soberbia. Desde pequeña su destino había sido marcado por los dioses; algún día, cuando fuera mayor, sería ofrendada a Chac, lanzándola desde el altar sagrado en lo alto del cenote, dando su vida para que siempre hubiera abundantes lluvias, permitiendo a los hombres aprovechar el agua para su sustento; pero un joven mancebo se enamoró de ella y prometió que no la dejaría morir

ahogada. Así se llegó el día de la ceremonia, dirigiéndose la procesión al altar con ella amarrada de los tobillos y las manos con cuerdas de henequén y después de un interminable transcurrir de oraciones mágicas y alabanzas al dios de la lluvia, llegó el momento culminante en el que arrojaron la preciosa joyería y con ella a la joven que dio un estremecedor grito mientras su cuerpo caía al vacío y se hundía en el agua. Su amado mientras tanto había bajado hasta un nivel cercano a la superficie del agua, sin que nadie lo viera y se lanzó a rescatar a la muchacha, logrando salvarla a costa de su vida.

Chac el dios de la lluvia se enfadó tanto que castigó a toda su raza; fueron varios años de sequias y peste que dejaron despoblada la ciudad, todo por culpa del sacrilegio de Xkeban y su amante. Desde entonces recorre los caminos del Mayab sola como alma en pena, llorando por la suerte de su pueblo y de su amado.

Y como tal deambulaba en la calzada de un extremo a otro, apenas rozando el suelo con sus pies desnudos; de vez en cuando fijaba su atención en el río subterráneo que tácito se detenía también a mirarla y le sonreía como viejo camarada. El tiempo pasaba y ella no paraba en su incesante trajín de Norte a Sur, mientras yo solo la observaba aún extasiado por su juvenil belleza. El crepúsculo había amainado su dureza cediéndole lugar a la permeable noche, iluminada de azul en cuanto salió la luna llena que se descubrió cínica en el horizonte como un zafiro sin pudor; pero fue hasta mucho después de la salida del astro, cuando se postró por fin la muchacha sobre la brizna para confundir a la noche con su mirada; entonces me senté frente a ella para intentar descubrirla y la contemplé lánguido sin medir las horas.

No solo era muy bella, también había en ella un duende exótico que llevaba en sus entrañas a la selva y en la boca una lengua de jaguar poeta. Era todas las piedras de los templos en ruinas de sus antepasados, mezcla oscura de pasión y fiera que no rebasaba aún los 16 años.

Ocaso del sol en el litoral de Yucatán.

Cuando no se tiene nada que perder el tiempo carece también de valor, por eso nos confundimos con la noche y se notaba el fondo del cenote que parecía el tiro interminable de una mina preciosa donde había gemas en su lecho. La vía láctea había vuelto a iluminar de nueva cuenta el firmamento y hasta que miré el lucero matutino reparé en la cercana alborada, mas juntos humillamos al tiempo, penetrándonos con la mirada todos los resquicios del alma sin mediar palabra, como si no importara que la luz se aproximaba desde el horizonte para descubrir a un hombre nuevo, desconocido, tal vez horripilante. La conocí y me conoció, entendí que huyó de su pueblo navegando dentro del cenote por una intrincada red de ríos subterráneos y cavernas en un diminuto cayuco río abajo hasta donde terminaba la selva. Supe que encontró exquisitos tesoros en oro y gemas que sus ascendientes arrojaban a través de las bocas de los cenotes. Jarros repletos de joyas y cuerpos de doncellas reposaban en el fondo de toda esa

ciudad formada de ríos, con estalactitas en esas cavernas por debajo de los pies de aquellos mortales. Me aprendí también su delicioso aroma a humo de estoraque y flores de jazmín que aún llevo en la memoria. Entonces sonaban en una iglesia cercana las campanadas para la misa de seis.

Antes de que terminara la primera llamada se levantó presurosa y se paró con los brazos en alto cerca de la plataforma del cenote, que semejaba un torreón de una fálica construcción monástica erguida a mitad de un puente. La miré subir con su andar montaraz y con horror capté a la figura alba sobre los musgos húmedos de rocío matutino.

-¡Qué haces estúpida!—Grité desesperado.

-Déjala—dijo el anciano-, vuelve con los suyos.

Lo demás fue inverosímil. Seguía extendiendo los brazos mientras el viento que arreciaba le levantaba el vestido dejándome ver las carnes morenas de sus glúteos firmes. Se elevó de un salto para rasgar la fenecida noche y luego cayó con los brazos extendidos en dirección al agua verdosa. Juro haberla visto pasar dentro de su huipil blanco en estrepitoso descenso a dos metros de mí; pero cuando volví hacia abajo con el rostro horrorizado para mirar su choque en el fondo, vi solo agua; un chorro de agua que caía como cascada sobre el torrente revuelto de la corriente donde se volvió espuma que se alejó revoloteando con el aire encarcelado en burbujas y así se perdió, como las lágrimas de su raza hace mil años en las laderas pluviales. Luego me pareció ver un manatí que de una voltereta soltó un coletazo y azotó la superficie del agua antes de sumergirse para siempre.

Me quedé en pasmarota, sin palabras, con el corazón destrozado y la razón hecha añicos. Nada parecía haber sido real hasta el momento en que el viejo murmuró, mientras se ponía el sombrero para partir:

-Ahora está con su pueblo donde quisieron tenerla tú y tu casta; es ya un añico de patria ahogada en el río de las soledades, ladrón de nombres e identidades. Dicho esto, el anciano también desapareció en la bruma que levantó como otro astro al despuntar.

Investigación para comprobar evidencias
de la riqueza Maya

Los cenotes ya han sido estudiados desde hace muchos años, profesionalmente a principios de 1900 por un norteamericano llamado Edward Herbert Thompson, que con maquinaria dragó el pozo de Chichen Itzá y lo que succionaron sus hombres fueron huesos de niños, piezas de cerámica con joyería de oro y jade.

Ante la curiosidad de conocer más acerca de esta civilización y sus tesoros, cierto día fui enviado como avanzada para realizar la exploración; sin embargo por contratiempos relatados a continuación se tuvo que realizar un segundo viaje con el equipo completo.

En el año 2006, tenía pocas semanas de haberme reencontrado con José Antonio Agraz en la ciudad de México, cuando me solicitó lo acompañara a la península de Yucatán a un recorrido de investigación acerca de la cultura Maya. Yo anteriormente había estado viviendo en el estado de Tabasco, por lo que conocía perfectamente los hermosos paisajes paradisíacos en los cuales predomina el azul de sus aguas y el verde de sus selvas, que invita a recordar los sueños infantiles.

No dudé en darle respuesta afirmativa a su petición, sin embargo, nuestras agendas jamás empataron para viajar ambos en ese momento, y como yo tengo familia en el Sureste, aproveché unas vacaciones de cuatro semanas para ir a rastrear con el instrumento receptor de iones **Mineoro,** y conocer de cerca las ruinas de Comalcalco, Palenque en Chiapas, Chichén Itzá y Uxmal en Yucatán, hasta llegar a Petén ya dentro del territorio guatemalteco al cual ingresé por El Naranjo, colindante a Tenosique Tabasco, atravesé por la selva a contra corriente del Usumancinta y sus afluentes en una endeble embarcación con motor de dos tiempos, tan ruidosa que poco pude disfrutar del paisaje selvático en los dos días de viaje hasta el departamento de Petén para desembarcar en el lago Petén

Itzá. Una vez ahí los mosquitos me hicieron regresar antes de setenta y dos horas por avión hasta la ciudad de Cancún, con un ½ litro menos de sangre y una fiebre quebrantahuesos por el dengue que casi me cuesta la vida. Ya en Quintana Roo, México, después de dos días hospitalizado con infusiones de plasma y plaquetas; una vez que me recuperé, fui a visitar la zona de Tulúm, donde otra desafortunada fiebre me encamó, esta vez por comer mariscos contaminados con marea roja. La suerte no me había acompañado desde mi llegada a Petén Itzá, en donde al desembarcar del bote caí de bruces al lago con todo y cámara digital, así como el instrumento detector de iones que me había encargado encarecidamente mi amigo, perdiendo los archivos de la travesía por el Usumacinta y peor aún, la oportunidad de encontrar un tesoro dentro del territorio guatemalteco; por eso aborté la misión de visitar Tikal y después caminar rumbo a Belice. Cuando me recuperé de la intoxicación por camarones, mis cuatro semanas de vacaciones estaban a punto de finalizar, dándome cuenta que la mitad del tiempo me la había pasado en el nosocomio—siendo de lo que yo venía huyendo para descansar-, entonces decidí dar por concluida la investigación de las ciudades mayas, pues presentía una maldición cada que intentaba realizar mi trabajo en sus ruinas y mejor me abandoné al fornicio en las mancebías cancunenses, sin la guía de mi mentor José Antonio, verdadero amante de la investigación y el método científico. Así pasé la última semana en el Caribe, retozando en la playa y los hoteles con gringas, mestizas y autóctonas, como si el tiempo y los dólares que me proveyó gentilmente Antonio se fueran a acabar de un momento a otro.

Al llegar el coma de la resaca en mi hígado ya de por si desgastado por la fiebre quebrantahuesos, caí en cuenta de que únicamente quedaban tres días para regresar a la ciudad de México con algún resultado positivo, entonces tomé un tour de regreso rumbo a Chichen Itzá, antes de llegar a Mérida para coger el vuelo. Ahí resolví quedarme toda la noche al lado del cenote sagrado, en una bolsa de dormir a cielo raso, después de

recorrer minuciosamente las ruinas, desde el templo de Kukulcán, hasta las escalinatas hundidas del juego de pelota para regresar por el templo de las Mesas vía en Caracol hasta el templo de las Monjas, con el fin de volver a fotografiar los edificios con una cámara desechable que debí comprar de urgencia en la zona arqueológica a los niños mayas, quienes argumentaban que solo hablan inglés, francés y autóctono, no se dieron a entender y me la vendieron tres veces más cara de lo que me hubiese costado otra digital; así terminé con los ahorros de un año de Antonio, tal vez por eso jamás me volvió a dejar ir solo a las expediciones.

Cuando regresé a la ciudad de México a rendirle el informe de las investigaciones, lo único útil que le llevé fueron cientos de fotografías y el relato de Xtabay, escrito a partir de una alucinación de mis fiebres. Yo también me traje para mí una infestación de ladillas dentro de los calzones así como otra fiebre que me costó veinte piquetes de penicilina y otra semana más de hospitalización para no perder un testículo.

Al año después de mi desafortunada primera aventura, una vez recuperado parte del capital gastado por mí y mis afecciones, volvimos a la península de Yucatán ahora si juntos José Antonio, su socio Álvaro y yo, para realizar nuevamente la exploración del cenote sagrado y la zona de Chichén Itzá. Esta aventura hacia el antiguo territorio donde vivieron los mayas fue inolvidable y más que nada de aprendizaje. Llegamos a Mérida y sin perder tiempo aprovechamos para desviarnos tierra adentro a buscar cenotes, aunque sin equipo de buceo adecuado. José Antonio se sumergió con visor y aletas mientras yo vigilaba. De pronto encontró una roca interesante con magnetita usando una brújula contra agua y un detector de metales equipado con la bobina más pequeña que existe, esto para determinar pequeños objetos con mayor sensibilidad y poder detectar la magnetita que contenía; sin embargo no era una piedra preciosa como el jade que los mayas consideraban como la substancia más pura y espiritual por eso la piedra preciosa era ofrendada a sus dioses, arrojándolas junto con otras joyas al pozo o cenote.

Detectando mineral magnético en una roca con un detector de metales y huesos con un instrumento MFD.

Las corrientes subterráneas del cenote tienen una fuerza que es verdaderamente sorprendente, por tanto es de suponer que muchos de los objetos arrojados fueron a dar muy lejos, así que aprovechamos para usar un localizador que detecta el objeto de búsqueda a la distancia, y desde afuera del cenote, esta vez se utilizó una muestra de hueso Maya para buscar más huesos que posiblemente pudieron haber quedado bajo las corrientes, así que procedimos a trabajar fuera del cenote y caminar en la superficie terrestre, auscultamos entre la selva usando el instrumento de búsqueda, que consiste en un sistema llamado Discriminador de Frecuencia Molecular, **MFD.** Este instrumento consta de un circuito oscilador que emite ondas electromagnéticas través de unas varillas que se clavan en la tierra y que sirven de electrodos para emitir ondas a muy baja frecuencia dentro de las capas terrestres, viajan a mucha distancia a la redonda, cualquier objeto es energizado o puesto en sintonía, para luego usar unas varillas en forma de "L", estas varillas funcionan por medio de la radiestesia, usando la energía del propio cuerpo; se giró entonces 360 grados para buscar huesos, sin recibir una rápida respuesta, ya que para un buen empleo es necesaria mucha paciencia y tiempo, por lo que nos posicionamos en otro

lugar y así durante algunas minutos determinamos a 50 metros una posible marca de huesos humanos, debajo de nuestros pies ya que las varillas en "L" se cruzaron, indicando el punto aproximado, pero en ese momento fue imposible comprobarlo por ser una labor en extremo difícil al no tener el equipo y los conocimientos de buceo y espeleología suficientes.

Tuvimos que dejar la península y retornar a nuestra tierra, ahora sí con la seguridad de que todavía bajo las aguas de los cenotes y sus corrientes subterráneas se encuentran huesos mayas y yacimientos de metales preciosos, por eso proyectamos algún día regresar con trajes de neopreno y tanques para bucear a profundidad por las ciudades subterráneas de los caminos del Mayab y de paso comprobar la existencia de la guarida secreta de Xtabay.

El coautor Victor Hugo explorando oscuras ruinas subterráneas.

Capítulo II

La inesperada riqueza de la conquista

Hipotético dibujo del área de conquista.

Asombroso descubrimiento acontecido aproximadamente en 1518-1598

El océano Atlántico fue legendariamente un lugar impenetrable que provocaba en los buscadores de aventuras, curiosidad, misterio y ansiedad por descubrir todos los secretos que el mar encerraba, hasta que un soñador, con gran inteligencia llamado Cristóbal Colón, logró navegarlo en tres carabelas acompañado de varios hombres, así dio la noticia al mundo de la existencia de nuevas tierras mas allá de donde terminaba el mundo en lo desconocido por el hombre de aquella época.

Un día en las tierras recién conquistadas llegó el trascendental acontecimiento, en que se encontraron Hernán Cortés y Moctezuma, ese momento fue el más extraordinario en la historia del imperio, luego Cortés estuvo una semana como invitado; pero pagó con traición al mandar encadenar a su anfitrión, ese fue un cambio de poder inaudito pues la conquista a pesar de todo se tendría que llevar forzosamente a cabo lo antes posible.

En 1520, Cortés tuvo muchos problemas por dominar al imperio más grande que encontró en Mesoamérica cuya sede era Tenochtitlán, allí en esa ciudad flotante, un día encontró un nicho secreto en una pirámide y se dispuso averiguar su contenido, para localizar el áureo metal con muchas piedras preciosas. Se dice que tomó ese tesoro compuesto de oro, plata y esplendorosas joyas, separando primero una parte para su rey otra para él y sus hombres, esto aconteció en una noche lluviosa en la cual se dispuso a llevárselo pues la situación en la ciudad flotante era insostenible, hábilmente logró escapar de Tenochtitlán, el suceso fue conocido como la Noche Triste. Al salir estaba casi destrozado por la tremenda refriega, pero lograron huir bajo una lluvia de flechas, afortunadamente la suerte estuvo a su favor porque encontraron aliados, prontamente su ejército se recuperó de nueva cuenta en Veracruz.

Con nuevos bríos volvería a pelear para conquistar de una vez por todas al imperio Mexica. Cuando por fin ganó la batalla, corrió la voz como reguero de pólvora entre todas las tribus desde el golfo hasta el Mar del Sur, la noticia era que había derrotado al poderoso imperio Azteca, esta hazaña daría un gran cambio en todos los ámbitos del mundo conocido.

Sin embargo algunos españoles continuaban en la búsqueda del oro en las tierras conquistadas y lucharían por obtenerlo, ellos ambicionaban el bello metal para enriquecerse en cambio los indígenas lo utilizaban en el culto a la muerte y para las ofrendas de sus dioses. Otros españoles ambicionaban el oro con el único objetivo de recuperar lo invertido en la odisea, y la forma en que lo lograrían era por medio de la exploración para buscar riquezas, así que se dividieron en huestes, con grupos de soldados, intérpretes y religiosos, fundaron villas, construyendo sitios de aprovisionamiento a lo largo de todo el territorio conquistado.

Una de sus últimas expediciones fue localizar las Siete Ciudades en los territorios del Norte donde supuestamente había maravillosos tesoros; pero los españoles solo encontraron pequeños poblados sin oro en medio de inmensas regiones desérticas, llegando hasta lo que hoy es Kansas, Texas, Colorado, Nuevo México y grandes regiones del Este de Norte América, esos hechos afectaron de una manera decisiva a la expansión y completa conquista de casi todo territorio de lo que más tarde se llamaría América.

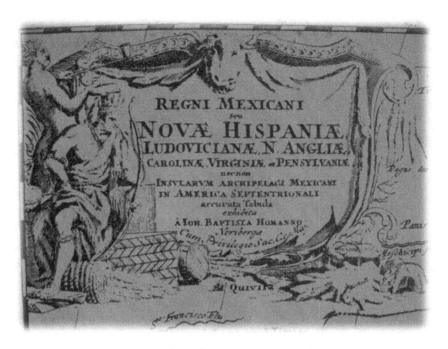

Artístico encabezado de un mapa novohispano.

LA CONQUISTA DE LAS ISLAS DE ORO

El 18 de noviembre 1518, el explorador Hernán Cortés Morroy Pizarro Altamirano, partió del puerto de Santiago de Cuba con once naves, quinientos infantes con armadura, diez y seis jinetes protegidos con dura maya sobre treinta y dos caballos, trece arcabuceros, treinta y dos ballesteros, ciento diez marineros y doscientos negros armados con cañones de bronce y falconetes de hierro forjado, llegando el 14 de marzo de 1519 a Centla en el delta del Grijalva donde después de derrotar a Chontales en feroz batalla, la tribu indígena les ofrendó oro, plata, piedras preciosas y jóvenes mujeres para alejarlos de su tierra sin sospechar que la codicia que despertarían en los conquistadores, daría resultados contrarios a los planeados por ellos. Una de estas jóvenes esclavas era Malinalli Tenépal, bella hembra de magras carnes bronceadas que dominaba las lenguas Maya y Náhuatl, después pasó a la historia como la **Malinche,** tuvo amoríos con Hernán Cortés de cuya relación engendró a un hijo; sin embargo Cortés deseaba saber de dónde sacaban los aguerridos indios el oro que portaban en sus joyas y tocados, por eso preguntó a su amante doña Marina, ella platicó a través de Gerónimo Aguilar, quien era un español sobreviviente del naufragio del buque Santamaría de la Barca en agosto de 1511, éste a su vez se enteró que tierra adentro en el valle del Anáhuac, pasando los picos nevados, había una ciudad tan rica como poderosa donde corrían ríos de oro por las calles. Desesperado Cortés por conocer tan vasto imperio, designó cuatro grupos de exploradores en compañía de guías naturales.,

Además de los grupos designados a la meseta central, existió un quinto grupo al mando de Diego de Ordás para explorar las costas del golfo.

En la travesía se le unieron grupos nativos, cuyos caciques se declararon enemigos de Moctezuma, emperador de Tenochtitlán, ese maravilloso lugar repleto de tesoros hizo que se le desorbitaran los ojos al capitán español cuando escuchaba las crónicas indígenas. Así mismo el conquistador informaba a su rey, todo lo que veía, describiendolo en cartas conforme iba haciendo nuevos descubrimientos, entre ellos la existencia de grandes vetas minerales todavía sin explotar.

Llegó el día del trascendental acontecimiento en que se encontraron Cortés y Moctezuma Xocoyotzin II, un 8 de noviembre de 1519, fue este momento el más extraordinario en la historia de España y al mismo tiempo trágico fin para el imperio Azteca. Cortés estuvo una semana como invitado de honor en el palacio de Axayácatl, padre de Moctezuma y en pago a la hospitalidad del líder Azteca le mandó apresar. Luego su mismo pueblo lo mató a pedradas cuando el huey tlatoani mexica, desde un balcón intentaba apaciguar—obligado por los españoles-, a la turba acaecida por una matanza en el Templo Mayor que llevó a cabo Pedro de Alvarado, también llamado Tonatiu por los indios, en ausencia del capitán general. Muerto Moctezuma, Cortés tuvo muchos problemas para dominar Tenochtitlán, capital del imperio más grande que encontró en Mesoamérica. Antes de que salieran de la ciudad rumbo a Tacuba, hostigados por las tropas de Cuitláhuac, los españoles descubrieron un nicho secreto en un falsa pared del palacio de Axayácatl, dentro del cual estaba un enorme tesoro, tan grande que entre todos los españoles no se daban abasto para transportarlo y mucho del cual tuvieron que arrojar al lago en su huida, pues les hundía en el fango de la calzada con su peso exorbitante.

En aquel lluvioso 30 de junio de 1520, a la media noche Cortés dio la señal de partida con dirección a Tacuba. En la obscuridad marchaban tristes

y en silencio para no ser descubiertos, pero una anciana indígena que le había ocasionado diarrea los quelites del lago, salió a realizar sus necesidades y los descubrió mientras evacuaba al pie de una nopalera, dando la voz de alarma. En menos de un minuto los españoles se vieron rodeados por miles de guerreros mexicas que les lanzaban flechas y piedras desde azoteas, solares, calles y canoas, también los detenían cortándoles los puentes de escape hacia tierra firme, los cuales se fueron rellenando nuevamente y en corto tiempo con los cadáveres de españoles desbarrancados por el peso del oro que cargaban y sus armaduras. Según las crónicas en la huída se perdió hundido en las acequias un gran porcentaje del tesoro de Moctezuma.

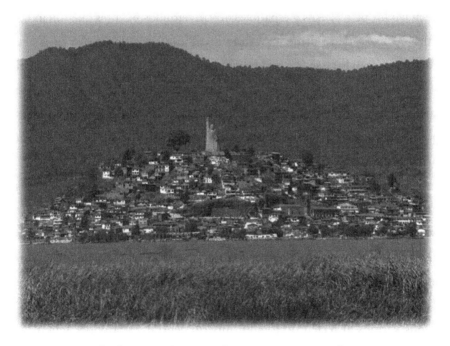

La isla de "Xanecho" actualmente Janitzio, Michoacán.

Quiso la suerte que Hernán Cortés lograra escapar herido y maltrecho, pero sobre todo vencido, decepcionado por haber tenido que arrojar en su huída el oro sustraído del palacio de Axayácatl, entonces se derrumbó

a llorar al pie de un Ahuehuete, jurando regresar. No tenía más opción porque había barrenado sus naves para evitar deserciones y aún no regresaba don Alonso Hernández Portocarrero de España con refuerzos ni con el nombramiento de gobernador. El hartazgo de los pueblos cercanos al valle del Anáhuac hacia los aztecas con sus constantes abusos fueron caldo de cultivo para la posterior derrota mexica. Los tlaxcaltecas lejos de intentar exterminar a los conquistadores, les brindaron alojo, víveres y hasta mujeres para preparar el asalto final a Tenochtitlán. El capitán español mandó desarmar las naves barrenadas para transportarlas al lago de Texcoco donde las reconstruyó.

El sitio a la ciudad comenzó cuando en la primavera de 1521, un 30 de mayo los tlaxcaltecas y españoles destruyeron los puentes que unían las calzadas hacia tierra firme, cortando los suministros de agua y vituallas. Para entonces a los mexicas ya los había diezmado la viruela importada del Viejo Mundo, aún así resistieron el sitio durante ochenta días, hasta que la ciudad isla cayó el 13 de agosto de 1521 con 240 mil mexicas muertos por hambre, enfermedad o a manos de sus enemigos, con lo que finalizó la primera etapa de la conquista de México y el esplendor de su imperio.

Los tesoros perdidos en la Noche Triste sobre la calzada Tacuba jamás fueron recuperados. Los españoles apresaron a Cuauhtémoc, sucesor de Moctezuma, quemándole los pies para que confesara el paradero de mas oro, pero el nuevo tlatoani jamás lo dijo, por lo que cuando dejó de serles útil, lo mataron en Chiapas. Cuando los españoles sometieron a la gran Tenochtitlán, apenas iniciaban con un largo periodo de conquistas en los reinos vecinos al recién derrotado imperio central, para poder sentar las bases de lo que posteriormente llamarían Nueva España.

Cortés fue nombrado por fin un 15 de octubre de 1522 gobernador, capitán general y de justicia mayor de la naciente colonia llamada Nueva España, sin embargo algunos peninsulares aún continuaban con pensamientos exagerados acerca de la existencia de grandes cantidades de

oro y gemas en la tierra conquistada. Esta obsesión los guió a una arriesgada expedición en busca de las **Siete Ciudades** de oro en los territorios del Norte, organizada por el virrey Antonio de Mendoza y Pacheco, pero los españoles solo encontraron pequeños poblados en medio de inmensas regiones desérticas, llegando hasta lo que hoy es Kansas, Texas, Colorado, Nuevo México, Arizona y grandes regiones del Este de Norte América; por eso dirigieron otras expediciones a tierras más prometedoras, aunque menos hostiles que las del Anahuac. Años atrás Axayácatl, padre de Moctezuma había intentado conquistar al reino Purépecha, mediante una campaña que terminó siendo la peor derrota militar sufrida por los otrora mexicas.

Muchos españoles no imaginaban que al occidente de Tenochtitlán se hallaba un reino independiente e indomable, su rey Calzonzi o Tangaxhuan II vivía en Tzintzuntzan, la capital de Mechuacan lugar de pescadores, actualmente llamado Michoacán, habitado por el pueblo Purépecha. Era una nación muy rica y libre, sus territorios se extendían desde la costa del Pacífico hasta la meseta central haciendo frontera con aztecas y chichimecas. Su biodiversidad era tan vasta y envidiada por sus vecinos que de continuo tenían roces militares, por eso Calzonzi no acudió al llamado de auxilio de Cuitláhuac antes del sitio a Tenochtitlán, y mandó colgar a su emisario en los templos de Curicaveri abandonándolo a su suerte, sin sospechar que él también algún día correría la misma.

El rey Purépecha atesoraba muchos objetos de oro adornados con turquesas provenientes del actual territorio de Arizona, esmeraldas del área de lo que hoy es Colombia y preciosas gemas de recónditos lugares, guardaba toda esa riqueza en distintos palacios ubicados en las islas del lago de Pátzcuaro, lugar a donde iban los muertos que más tarde los españoles llamarían las Islas del Oro, extasiado acariciaba sus joyas admirándolas; pero poco tiempo le duraría el gozo y la tranquilidad de saber ya derrotados a sus enemigos aztecas, al enterarse de una expedición enviada por Nuño de Guzmán con rumbo a su país, capitaneada por osado caballero llamado

Cristóbal de Olí. Entonces el rey Calzonzi reunió a su pueblo para pedir consejo y hacer frente a los dioses blancos y barbados que habían destruido Tenochtitlán sin dejar ruinas ni rastro de los habitantes; por tanto mandó correos a todas las provincias ordenando levantarse para la defensa de Taximaroa en la frontera del reino y envió a su hermano don Pedro para encabezar la resistencia, a donde llegó en un día y medio, juntando tropas de Vcáreo, Acámbaro, Araro y Tuzantlan, pero al llegar cayó en una emboscada tendida por españoles que lo privaron de la libertad y lo llevaron en presencia del capitán Cristóbal de Olí quien a través de un intérprete llamado Xanaqua le dijo:

- "¿A qué vienes?"

A lo que don Pedro respondió con los pies temblorosos y la voz aguardientosa por las lágrimas atascadas en el gaznate:

- "Me invía mi rey el siñor Calzonzi"

En ese momento poco o nada quedaba del valor con que salió del palacio del rey después de ver la masacre del pueblo de Taximaroa que habían arrasado los españoles, dejando a sus perros dando cuenta de los cadáveres.

- "He venido por indicación del siñor Calzonzi a recibir a los dioses, para ver si es verdad que cruzarán el río para que se vengan de largo a visitar nuestra ciudad".

- "¡Mientes!", le gritó Cristóbal de Olí,—"has venido a hacernos la guerra, vengan prestos si nos han de matar que yo os mataré primero".

Pero don Pedro convenció al capitán que venían en son de paz, enviados por Calzonzi y que su rey deseaba enviarle algunos presentes por lo que había salido a recibirlo de buena voluntad.

- Bien está, si es así como dices, tórnate a la ciudad y venga el Calzonzi con algún presente y sálgame a recibir en un lugar llamado

Quangáceo, que está cerca de Matalcingo, y traiga mantas de las ricas, de las que se llaman crángari, echereatácata y otras mantas delgadas; gallinas y huevos; pescado de lo que se llama cuerepu y acúmarani y urapeti y thirú; y patos, tráigalo todo a aquel dicho lugar, no deje de cumplillo y no quiebre mis palabras. Ahorcaron a dos capitanes tlaxcaltecas a quienes les echaron la culpa de la masacre de Taximaroa, deslindándose con esto los españoles en señal de buena voluntad.

- "Di a Calzonzi que no haya miedo, que no le haremos mal y muy al contrario lo protegeremos"

Era obvio que a don Cristóbal de Olí no le interesaba la amistad de Calzonzi tanto como su oro, ya había planeado como deshacerse de él pacíficamente, se aprovechó de la inocencia de los indígenas a los que rebautizaron como tarascos, tal como ellos les nombraban a los hombres blancos que raptaban sus doncellas, pues *tarascue* significa yerno en lengua Purépecha.

Llevaron a don Pedro antes de partir a presenciar la eucaristía, donde observó al sacerdote hablándole al cáliz previo a beber de él, lo cual le llenó de horror al suponer que todos los españoles eran chamanes con poderes adivinatorios que vislumbraban sobre el reflejo del vino, tal vez por eso habían descubierto sus planes de hacerles guerra. Sería entonces imposible vencerles, pues realmente eran dioses montados en bestias descomunales que controlaban el poder del fuego y la mente. Solo le consolaba saber que venían en son de paz porque de otro modo sería en vano hacerles frente, con riesgo de sufrir el destino de Tenochtitlán y Taximaroa; los nuevos dioses lo único que buscaban era oro para adornar sus templos, pero Calzonzi lo tenía de sobra, tanto que corría el dicho que tenia muchas casas como cabellos en la cabeza así que una vez calmado el marasmo de ellos se retirarían. Luego, terminada la misa, partió don Pedro en compañía

de cinco mexicanos y cinco otomíes, para comunicarle a su rey la buena nueva.

Cerámica de los purépechas.

En el camino, antes de llegar a Matlazingo, don Pedro se le adelantó al séquito para evitar una celada que ya él mismo había planeado, lo mismo pasó en Huetúcuaro, donde estaban escondidos ocho mil hombres dispuestos a la guerra y a los cuales dio orden de dispersarse, abortando el plan de ataque sorpresa para dejar libre el camino a Mechuacan. Cuando por fin llegó frente a su rey lo encontró en la disyuntiva de ahogarse en el lago, azuzado por colaboradores cercanos deseosos de hacerse con el poder, o vivir el resto de su vida como vasallo. El principal instigador de la idea de ahogarse era un cacique llamado Timas, pero cuando Calzonci supo que había una esperanza de salir bien librado con la llegada española, los emborrachó primero y fingió lanzarse al agua, más escapó sin ser visto

por un portillo trasero de su palacio rumbo al monte acompañado de sus mujeres, llegando a pie hasta Uruápan donde se escondió.

Esta actitud molestó a los españoles quienes esperaban una bienvenida como le solicitaron a don Pedro en Taximaroa, entonces se embarcaron en la ribera del lago hacia las islas Janitzio, Pacanda, Yunuén, Apupato y Uapeni donde saquearon los palacios del rey para sacar las riquezas escondidas, solo algunas mujeres les hicieron frente con palos y escupitajos, siendo esto en vano porque sustrajeron cien arcas de oro, cien arcas de plata, quinientas rodelas y mitras, más de cuatrocientas curindas, panes o barras de plata, así como otras tantas de oro, además 1600 plumajes de curicaveri, adornos de rica pluma de papagayo. Al preguntar por Calzonzi les dijeron que había muerto ahogado en el lago, no obstante entre los mismos purépecha había espías e informantes quienes les pusieron al tanto acerca del paradero de su rey, y de cómo había huido del complot en su contra orquestado por su propio tío para matarlo y hacerse con el poder; por tanto se decidió Cristóbal de Olí enviar emisarios en su búsqueda, encontrándolo dormido a orillas de la Tzaráracua, una fresca cascada de cristalinas aguas donde dice la tradición que el demonio se rindió ante Dios arrodillándose; lo tomaron del brazo todavía modorro llevándolo cargado de las axilas quitándole los huaraches en presencia del capitán español quien lo engrilló hasta que le entregaran trescientas cargas más de oro y plata, para posteriormente trasladar al prisionero a la capital donde lo llevaron en presencia de Cuauhtémoc que estaba preso y quemado de las plantas de los pies, para mostrarle lo que podía sucederle si no cooperaba. En Tenochtitlán Cortés lo liberó y lo envió de vuelta a Tzintzuntzan, lugar de los colibríes, con la obligación de ayudar a los españoles para las expediciones de Colima y Zacatula.

Después de esta visita a Tenochtitlán hubo un breve periodo de paz y cooperación hasta el arribo de la Primera Audiencia, en donde venía Nuño Beltrán de Guzmán quien ambicionaba la riqueza de Mechuacan

sin saber que tiempo atrás había sido saqueada casi en su totalidad por sus antecesores. También habían aumentado los roces entre españoles e indígenas purépecha, tras culpar a Calzonzi de la hostilidad que le había costado la vida a decenas de europeos en tierras de Mechuacan. Lo acusaban de desollar cristianos y cubrirse con sus pellejos para bailar frente a los dioses.

Otra vez el rey Calzonzi fue hecho prisionero, a cambio de su libertad pidió cantidades exorbitantes de oro, pero al ver que no eran cumplidas sus exigencias, Nuño de Guzmán no hizo caso de las órdenes y lineamientos españoles, entonces junto con su pequeño ejército de mercenarios decidió ir personalmente a Tzintzuntzan con su rehén para buscar más tesoros. Ahí se enteró de una ofrenda hecha años atrás a la diosa luna consistente en colosales cantidades de metal precioso que se arrojó al lago junto con veinte balseros encadenados para custodiarlo. Enviaron los españoles un joven nadador llamado Itzíhuappa—hijo del agua—a buscar el oro en las profundidades, obligándolo a bucear a cambio de la vida de Iretí, su padre, pero el joven mancebo murió ahogado de un colapso en el lecho lacustre cuando al remover las cuerdas fue sorprendido por los esqueletos amarrados de los balseros guardianes y pensó que tenían vida e intentaban matarlo. Al ver los españoles que el joven Itzíhuappa no salía a la superficie montaron en cólera; amarraron al rey Calzonzi por los pies a la cola de un caballo bruto y lo arrastraron vivo a través de las piedras entre las escalinatas de su pueblo, luego ya herido de muerte lo quemaron a orillas del lago. Intentaron en muchas ocasiones más rescatar el tesoro de la diosa luna, pero fue inútil. Los tarascos al ver muerto a su rey se revelaron y los españoles debieron retirarse con las manos vacías dejando por siempre en el fondo del lago el gran tesoro de las Islas del Oro que hoy debe de encontrarse aún sumergido entre las islas de Janitzio, Pacanda, Yunuen o en las riberas del lago de Páscuaro frente a las Yácatas o antiguas ruinas de Tzintzuntzan.

Investigación para comprobar la existencia del tesoro de Calzonzi

Tanto españoles como indígenas fueron muy supersticiosos, motivo por el cual no se atrevieron a rescatar el tesoro custodiado por veinte esqueletos de aquellos extintos remeros que llevaron en una canoa la ofrenda de oro a sus dioses, mismos que en forma de esqueletos aún yacen en el fondo del lago de Páscuaro hoy Pátzcuaro, Michoacán.

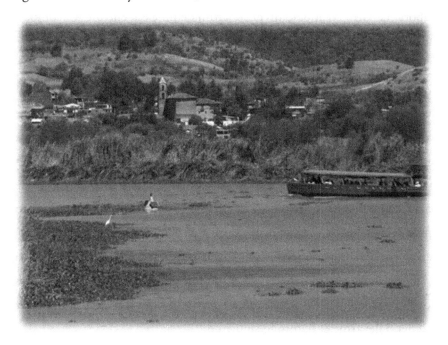

Lago de Pátzcuaro.

Lamentablemente en tiempos actuales el lago está muy contaminado, y ya no alberga aquellas aguas cristalinas. Se cuenta que algunos grupos de personas han tratado sin éxito de sacar a la luz aquella riqueza que suponen está debajo del lecho acuático, explicando que debe estar cubierta por una

gruesa capa de lodo de aproximadamente un metro de espesor, misma que tapa cualquier indicio.

Han venido buscadores de oro del vecino país del Norte tratando de hallarlo, pero sin éxito, otros extranjeros cotizan el tesoro en más de treinta millones de dólares. Unos días antes de la comprobación para saber si eran ciertos los relatos sobre Calzonzin, tuvimos contacto con un hombre moreno, curtido por el sol, un poco robusto de unos cincuenta años de edad, originario de esos lugares donde habitaron los tarascos; el sujeto me visitaba esporádicamente en casa, porque vendía ollas de barro, macetitas y artilugios. En una ocasión le pregunté por curiosidad sobre el proceso para elaborar el barro cocido, lo invité al jardín de mi casa, entró y se acomodó en el pasto, sacando prontamente todo su cargamento de ollas, para que le hiciese cuanto antes una compra. Comenzó a decir cómo le hacían para obtener la tierra, los moldes y poner la lumbrada en la noche para la cocción del barro. Pero yo esperaba a que terminase su explicación para preguntarle sobre la cerámica indígena de sus ancestros, al hacerlo instantáneamente se dibujó una sonrisa en su rostro y de entre el amarre del costal que se hecha en la espalda, o lomo como ellos coloquialmente dicen, sacó un tubito de barro, como una flauta coloreada de un rojo carmesí que nunca había visto antes, según dijo, la obtuvo de un lugar que él conocía y que descubrió la gente cerca del lugar donde habita, afirmaba que aquel sitio era un entierro de muertos, más ya lo habían escarbado todo, dejando tepalcates regados por doquier. Lo persuadí para que me invitara a obtener unas muestras y prometió llevarme el domingo siguiente.

Llegó por fin el día esperado, nos dirigimos muy temprano hacia el estado de Michoacán, México, lugar donde fue la sede de los purépechas, teníamos que indagar desde el poblado de Araró hasta Pátzcuaro, buscando rastros arqueológicos. Para mi seguridad y compañía invité a un compañero fiel en la búsqueda de antiguas reliquias, llamado Álvaro. Victor Hugo no nos acompañó en esa ocasión por cuestiones de su profesión. Álvaro es un

obsesionado del metal amarillo, como aquellos conquistadores españoles y no le interesaba en lo más mínimo las culturas indígenas, pues al salir a la exploración dijo:—"espero encontremos más barras de oro que monos de barro", en son de burla, y se subió a mi camioneta diseñada en forma de camuflaje sin nada de equipo, repliqué que se trajera una pala o pico, pero no quiso hacerlo.

Entonces recapacité para darme cuenta que yo solo llevaba mi cámara digital para explorar; aún así decidí continuar, dispuesto para en otra ocasión llevar todo lo necesario, además de ese modo no escarbaría con el fin de no destruir el sitio arqueológico. Ajusté los candados de la doble tracción de las ruedas delanteras en el vehículo de 4x4 por si se ofrecía salir de un atasco en el lodo, y nos fuimos por la carretera que conduce a la ciudad de Morelia, Michoacán, este es un estado muy hermoso en sus paisajes, pero actualmente opacado por el fenómeno del narcotráfico, a tal grado que pronto nos dimos cuenta que estábamos rodeados por un retén del ejército mexicano. Nos revisaron la unidad y corrimos con fortuna pues los soldados estaban sonrientes, tal vez pensaron que yo era un fanático de la caza y de las armas o un admirador de ellos, por el color y el camuflaje de mi vehículo, pero me ordenaron que continuara mi camino. Viajábamos algo apretados los tres dentro de la cabina, continuamos dando vueltas por unas curvas y pasamos unos cruceros hasta que llegamos a una aislada tienda de frituras en la orilla de la carretera, allí bajamos para darnos una estirada y proseguir. Antes de que trepara el señor que nos guiaba dijo, con voz ronca:—"déjenme comprar unos cigarros", pues estaba muy desesperado por fumar, tanto que una vez adentro de la cabina pretendió encender uno, pero mi amigo lo reprendió recordándole a su madre; el hombre se disculpó y volvió a guardar la cajetilla, mascando el tabaco del cigarrillo calmándose así el ansia de nicotina, hasta llegar al paraje indicado donde empezó a fumar como chacuaco, señalando con su mano por donde debíamos de ir, entre un camino improvisado tupido de nopales

y huizaches con filudas espinas, nos indicó el lugar para explorar, tras atravesar un inhóspito camino de terracería.

Una vez allí, nos dimos cuenta, que antes el agua llegaba muy al Sur del lago de Cuitzeo, donde ya la mayor parte de la tierra es cultivable, también había un montículo que probablemente fue una isla artificial y sirvió de cementerio porque había bastantes esqueletos humanos enterrados, este montículo es una superficie plana con un área de treinta metros cuadrados y una elevación de unos setenta centímetros, no obstante en otras partes tiene más de un metro.

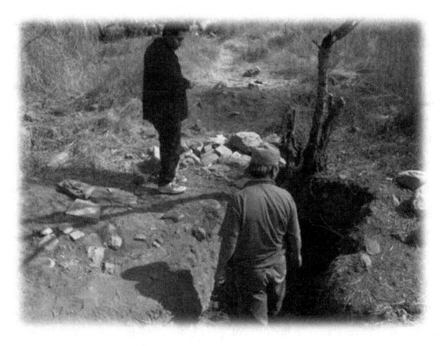

El guía y Álvaro rescatando vestigios arqueológicos.

Mi amigo que vestía de azul se introdujo en uno de los tantos agujeros ya hechos, como si fuera "topo" para ver si sacaba algo que hubiesen dejado los saqueadores; se entretuvo en escudriñar a fondo cada boquete, para tan solo sacar pedazos rotos de cerámica. A mí me pareció todo aquello

un verdadero desastre y una lástima porque las personas que escarbaron el lugar sin ningún método científico para proteger el sitio que habría servido de referencia arqueológica, por tanto no encontramos nada de cerámica completa.

Los lugareños ya habían escarbado hasta el último rincón, destruyendo toda evidencia histórica, por su entendible ignorancia y ambición de encontrar objetos con valor. Fue lógico que no localizaran nada, solo acabaron para siempre con el invaluable vestigio, y violaron el eterno descanso de aquellos purépechas.

Después de un rato escuchamos gritos a lo lejos y el galopar de caballos junto con un tumulto de perros, inmediatamente nos metimos cada uno en un hoyo, para ocultarnos mientras pasaban los vecinos de aquel lugar, solo así evitaríamos cualquier mal entendido o distracción con pláticas innecesarias, porque para ese momento ya no teníamos tiempo de sobra. En cuanto pasaron, sin demora salimos de nuestro escondite para que mi amigo siguiera escarbando con las "uñas". El señor guía observaba y yo fotografiaba, además de recolectar muestras por si lograba reunir piezas para armar alguna loza de cerámica; pero solo encontré sobrantes como un metate con un esqueleto casi completo y otros pocos huesos humanos.

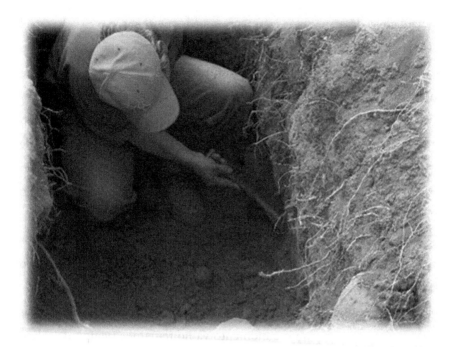

El explorador Álvaro investigando una tumba purépecha.

Pasó un rato y el guía sugirió que debíamos irnos. Se hacía tarde y el clima de violencia que ya se vivía en esa parte de Michoacán, desde entonces por el fenómeno del narcotráfico no hacía segura nuestra estancia por más tiempo; seguramente algunos grupos locales se habían percatado de nuestra presencia y merodeaban en grandes camionetas de vidrios polarizados con narco corridos a todo volumen como advertencia. Nos retiramos entonces cautelosamente, no sin antes elaborar un croquis y tomar las últimas fotos para el recuerdo previo a abandonar el sitio al que desde entonces no ha sido posible volver debido al recrudecimiento de la violencia. Durante el retorno por el desolado paraje, contemplamos el esplendoroso atardecer que aún nos alumbraba, allí observé el más bello crepúsculo de mi vida.

La aventura nos dejó inolvidables recuerdos, dejando entrever que no son simples relatos, si no una prueba científica de que existió toda una riqueza cultural indígena, en las llamadas Islas de Oro, pero el indomable

temperamento de los purépechas, al igual que el de hace quinientos años, nos hizo huir como a Nuño Beltrán de Guzmán, y escapamos para no terminar con la misma suerte con que acabó Calzonzin, último hombre que vio resplandecer el tesoro.

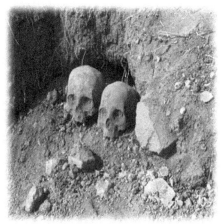

Unos tepalcates y unos cráneos de hombre y mujer purépechas.

Capítulo III

Los amantes de lo ajeno van al mar

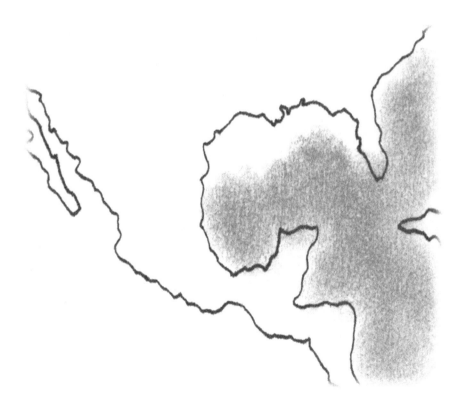

Dibujo ilustrativo de las zonas de robo perpetradas por los piratas.

Los piratas asolaron el mar por siglos 1650-1800

Los salteadores que operaban en el mar comúnmente eran llamados piratas, su control fue muy difícil ya que mantener orden en el océano fue complicado por los numerosos escondites y la inmensidad del piélago, muy contrario a los salteadores de caminos que se movían sobre la tierra. Paradójicamente en el Nuevo Mundo los conquistadores españoles por la codicia del oro se lo quitaron a los indios, luego en el mar los piratas se los quitaron a los barcos españoles. Los piratas eran ingleses, holandeses y franceses, quienes además de saquear galeones cargados con las riquezas obtenidas, perpetraban múltiples fechorías, en veinticinco ciudades de las indias americanas, y de manera muy directa fue afectada también la Nueva España; el motivo pudo haber sido la envidia, pero además se sumaba el odio a la religión católica y al reino español. En alta mar los más hábiles y poderosos para robar barcos eran los piratas Francis Drake, Henry Morgan y Walter Raleigh, ellos por parte de Inglaterra que en ese tiempo no tenía colonias propias. Luego los franceses con sus piratas Jean Francois, Jaques de Sores, Jean Lafitte; este último pirata se creía dueño del Golfo de México. Los piratas holandeses fueron: Piet Hein, Cornelio Holz, Laurens de Graff, entre otros no menos afortunados piratas. Todos ellos tenían muy mala reputación, a tal grado que cuando los habitantes escuchaban sus nombres corrían a esconderse por causas obvias. Con tales problemas en ultramar, la administración española en las Américas se vio muy afectada pues no llegaba lo esperado a España, además que entorpecía el comercio en toda aquella área. ¿Pero quienes perdieron más riquezas? . . . hay una diferencia y sería la que existe entre un hombre que roba a un banco y otra que roba al que robó el banco.

Esos piratas llegaron a tener sus islas propias en el Caribe, sus actividades ilícitas las realizaban en forma sigilosa pero cuando encontraban a sus víctimas se aparecían sorpresivamente de la nada para actuar violentamente,

con el fin de saquear en alta mar lo que se les ponía enfrente, se llevaban barcos completos y sacaban a la fuerza las barras de plata y oro, artesanía, mercancías, etc., la riqueza era transportada a sus reyes que gobernaban Inglaterra, Francia y Holanda; sin embargo luego se independizaron y guardaron las riquezas en lugares propicios para ellos mismos, los tesoros que lograron enterrar han resultado muy difíciles de localizar porque tenían muchos hombres disponibles, quienes excarvaban profundos agujeros donde colocaban lo robado.

Actualmente lo que se ha rescatado del fondo del mar, ha causado controversia entre naciones.

Semejantes a estas medallas robaron los piratas a gente del pueblo de Veracruz.

LA ESPERA POR EL ORO

De noche, solo iluminada por el brillo de la luna llena sin los candelabros, antorchas o candela artificial, atracó con sigilo una corbeta de poco calado en la puerta de mar del Baluarte Santiago de la Villa Rica de la Veracruz. Media hora antes habían llegado a nado los hermanos Rafai y Grabiel, "así consta en sus actas de bautismo, supongo que el escriba de la parroquia de Antioquia, Colombia, de donde eran originarios, los dos mulatos no era tan vasto de letras y así supuso la escritura de Rafael y Gabriel". Eran mellizos, cruza de raza negra zulú con holandés y chino, mismos que habían sido reclutados un año antes por el pirata Lorencillo en Barranquilla, para atacar el puerto amurallado de Campeche, donde sembraron el terror con su dos metros y medio de estatura y el rostro morado, apergaminado por la sal y las heridas de batalla enmarcando a unos ojos alargados de un violeta intenso, encendidos como flamas de forja. Esa noche nadaron media hora desde una endeble lancha de desembarco, llegando al litoral cada uno con su daga metida en el amarre del calzón con la que dieron silenciosa muerte a los vigías virreinales para poder destrancar el portón de la rampa que bajaba hasta el playón por donde arribaría el resto de los piratas.

Cuando el gobernador despertó ya tenía a Lorencillo y su escolta a las patas de la cama de latón, apuntándole con su bayoneta. Había bebido una infusión de azahares y láudano para las malas noches tropicales a las que aún no terminaba de acostumbrarse después seis meses de haber llegado de Cataluña, por eso no escuchó la gritadera de las mujeres de la casona cuando los piratas se metieron a sus alcobas para saciarse el apetito

de carne antes que el del bolsillo. Lo sacaron de cama en paños menores y arrastrando de los pies por los corredores, las escaleras y el patio, lo llevaron hasta la calle donde hoy forman esquina la avenida Independencia y La Fragua. Ahí lo amarraron al lado del alcalde, don Víctor Viña, un pastelero, también catalán e igual recién llegado de España con una pequeña fortuna para agrandarla en el Nuevo Mundo. Corría el año de 1763 y antes de Lorencillo ya había atacado el puerto un pirata francés llamado Ramón Banovén, por lo que los ricos de Veracruz habían tomado previsiones posteriores al hecho y escondieron bajo tierra el oro y las joyas que no se había llevado el contingente francés; por tanto Lorencillo al no encontrar nada en las casas ni en las arcas de la casa del diezmo, realizó una captura masiva de habitantes, hacinando a más de seis mil hombres y mujeres en la parroquia y el ayuntamiento, frente a la plaza de armas, exigiendo al alcalde y al gobernador una fortuna en oro para respetar las vidas de ellos y por los demás veracruzanos que tenían secuestrados.

Del pirata Lorencillo cuentan las crónicas que era un fugitivo holandés llamado Lorent de Jácome pero en realidad se trataba de un negro cambujo de rodillas combadas por la mala alimentación infantil, vientre abultado, labios gruesos como trasero de mandril y cabello entorchado en cientos de miles de diminutos rulos que no dejaban lugar a dudas de su pasado africano, pero el paño del marasmo en sus primeros años de vida lo había desteñido por completo haciéndose las manchas lechosas del vitíligo generales en todo el rostro, lo que aprovechó para echar a correr el mito de que venía de tierras europeas y había llegado en una **nao** fantasma por obra de la Divina Providencia, cuando toda la tripulación a excepción de él murieron de escorbuto; realmente su padre era un pigmeo de la costa oriental del África y su madre una india otomí que lo parió en la tierra caliente de ese continente.

La iglesia católica hubo de mediar con este corsario para la liberación de los más de seis mil prisioneros veracruzanos y sus autoridades civiles,

con cautela al séptimo día del desembarco. Dentro de la parroquia y el ayuntamiento la situación era insostenible, no había agua ni mucho menos alimentos. El obispo Jiménez, mejor conocido como el padre sin sotana (porque los jueves oficiaba misa sin levita ya que se la lavaban, y el viernes también pues ponía como pretexto que todavía no se le secaba) logró salvoconducto para poder llevar algo de líquido y pan a los prisioneros; sin embargo esa buena acción generó mucho más muertes que la misma inanición cuando los prisioneros desesperados por los días de ayuno se comenzaron a matar por un mendrugo y un sorbo de agua, entonces el mismo obispo desenterró los tesoros del diezmo, sacó de las iglesias cercanas el oro labrado con joyas sacras para poder liberar solo algunas mujeres que eran las que más sufrían por el encierro y éstas a su vez pudieran pagar el rescate de sus esposos e hijos. Fue así como una vez liberadas las mujeres, Lorencillo enfiló a la isla de los Sacrificios donde se acuarteló hasta que las mujeres desenterraran el oro escondido y pagaran los cuatro millones de pesos que exigió para liberar al resto de la población.

El ancho mar fue un lugar para que los piratas hicieran de las suyas.

Esta acción retrasó a los piratas, permitiendo que la armada de Barlovento llegara al rescate de los veracruzanos y rodeara la isla de los Sacrificios imponiendo un bloqueo para hacer rendir a Lorencillo y aprenderlo, sin embargo el pirata logró romper el cerco de la armada virreinal y puso velas rumbo al Sur, ya con el tesoro del rescate, hacia la aldea que tenían como guarida sobre la barra de Tupilco, más allá de la desembocadura del río Nautla.

No llegó a Barra de Tupilco en Tabasco, solo alcanzó a llegar a la orilla del río y encalló en un banco de arenisca como ballena piloto. Era abril o mayo, meses donde las esperanzas renacen o se pudren de calor según estén los corazones, mas él por tradición no tenía alma, ni corazón, solo instinto y una alondra en su interior que comenzó el infinito canto desde una barra llena de flores nuevas que cada invierno envejecían. Ahí aprendió el lenguaje del viento, como una vez comprendió el del mar y sus olas. Lo escuchaba conversar con las matas de coco y la yuca que en soledad germinaron junto a la vastedad del océano, sin desatender jamás el piélago, en espera de ver reaparecer en su horizonte las velas de la armada de Barlovento. Entonces ordenó al negro Grabiel desembarcar, poner a resguardo el tesoro y colocar señales para poder dar con él una vez pasado el temporal y librados de la armada virreinal.

La huida de la isla de Sacrificios había comenzado días antes una tarde de huracán, muy temprano se había anunciado el temporal que silbaba y hacia malabarismos con las olas que golpeaban furiosas la quilla de la corbeta. La seguían muy de cerca una galera y dos bergantines de la armada de Barlovento. Una de ellas la conocía, era el Tampico, navío comandado por el espectro de un viejo capitán que daba alcance a los barcos bucaneros para esclavizar a su tripulación por toda una vida en la prisión de San Juan de Ulúa. Los otros dos barcos eran su escolta e iban tras la pequeña corbeta de velas áuricas con **spinnakers** que portaba cuatro cañones de 200mm a babor y otros cuatro a estribor. Grabiel, osado de temperamento más

bien melancólico, miraba desbaratarse el cielo desde la proa de la nave, que difería de las otras por su aparejo acuchillado con dos castilletes, uno a proa y otro a popa, la mitad de su desplazamiento y que con el doble de nudos intentaba eludir a las embarcaciones.

Durante esos instantes, tenía un sentimiento de frustración reprimido apenas por hilillos de esperanza, se consolaba con la idea de que mayor industria había sido hacer puerto en Campeche después de medio año a la deriva en el Caribe y no estaba dispuesto a abandonar esta nueva empresa una vez iniciada junto con su hermano mellizo. Las naves del virrey tenían tres palos con velas latinas, las cuales frecuentemente se atascaban al fragor de la tormenta, eso les había costado la total dispersión de los veleros frente al viento del Norte. Eran barcos más bien pesados y largos, con mucha anchura y poco calado, que les hacía zozobrar ante el arribo del oleaje que rompía tres metros por encima de sus únicas cubiertas y les hacía ver como lo que en realidad eran al ser levantadas en vilo por las marejadas, espíritus de antiguas embarcaciones. Al caer sus maderos gemían de dolor porque se resquebrajaban parte de los aparejos para convertirse en estacas que los marineros lanzaban al agua. Así siguieron durante varias leguas a la corbeta hasta que finalmente el viento las dispersó y fueron devoradas por la bruma marina.

La tripulación del bergantín español, La Vera Cruz era la más experimentada de las tres naves para la batalla naval, ya se había salvado dos veces con mucha suerte de los atacantes ingleses. Cuando pasaron por la isla Tortuga, una jauría de bucaneros se abalanzó detrás de tres veleros ibéricos destrozando los aparejos con salvas además de recibir otras tantas andanadas de los balandros mejor pertrechados a sabiendas de las continuas emboscadas salvajemente perpetradas a esas latitudes marinas. Dos de las tres naves españolas sucumbieron al embate de los piratas al incendiarse la santabárbara. La Vera Cruz huyó maltrecha solo para encarar al día siguiente una calamidad que se volvería a repetir. A punto estuvo de ser

abordada por la tripulación maldita del Holandés Errante, el barco fantasma fondeado en puerto solo una vez cada cien años, más el bergantín tenía a bordo excelentes artilleros del rey y jamás erraron un blanco; aunque para su suerte contaban con la imagen de San Miguel Arcángel en tamaño real, hecho de pulpa de maíz y argamasa, embadurnado con ámbar derretido a alta temperatura y sumergido de cabeza hasta el cuello en el mar Caribe. Destrozaron con una carga el puente de los piratas y volaron en astillas las vergas haciéndoles sucumbir velámenes. Ese día, meses después de librarse del Holandés Errante eran ellos quienes acosaban al pirata Lorencillo apoyados por el Tampico y el Alcatraz, pero en ese momento sería el tifón el salvamento de Lorencillo, más su suerte no duraría mucho más.

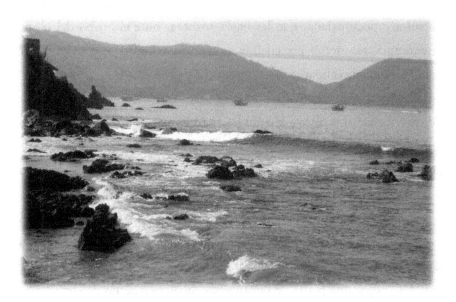

Las costas de la Nueva España se vieron afectadas por las actividades ilícitas de los amantes de los ajeno.

Aquella tarde fueron separadas por el viento las tres naves del virrey, justo cuando estaban por abordar la corbeta. Pensaron que el corsario se les había escapado una vez más como en Champotón, además intentaban

sobrevivir a la tormenta, daba la impresión de que ni el fantasma de Rodrigo de Triana los recataría del tifón, poco faltaba a las olas para convertir en frituras la galera y los bergantines.

Cuando amainó la marejada ya habían perdido de vista a Lorencillo, más no podía estar muy lejos, con el catalejo los vigías husmearon el horizonte y al no encontrar las velas sobresaliendo, supusieron que el barco intentando escapar había tomado río arriba por la desembocadura del Nautla y no estaban errados en el supuesto, al divisar dos días después la corbeta de Lorencillo que estaba encallada sobre un montículo de arena no muy lejos de donde rompían las olas del mar con la corriente de agua dulce.

Grabiel ya había desembarcado consigo los cuatro millones en oro y joyas, jalados por él mismo en una canoa con ruedas de madera y las había llevado selva adentro poco lejos del caudaloso río, allí enterró el tesoro a cuatro metros de profundidad y dejó como seña una argolla en la rama de un árbol a la altura de un hombre parado sobre el lomo de un debilucho caballo, aunque no especificaba el tamaño del hombre y él era un gigante de dos metros y medio, tal vez por eso después nadie más daría con la señal ni con el tesoro. Cuando se disponía a regresar a su nave, observó un campamento de soldados a orillas del río disponiéndose a abordar sobre barcazas para rematar a Lorencillo, mientras la galera y los bergantines bloqueaban con su artillería la huída de los piratas quienes fieros se defendieron como bestia herida; pero el poder de fuego de la armada novohispana fue mayor y uno a uno fueron cayendo muertos los corsarios, incluido Rafai, el hermano gemelo de Grabiel quien no pudo más que parapetarse debajo de una ceiba y esperar a que la batalla terminara y se retiraran los soldados para dar el último suspiro. Cuando se fueron, tres días después de la casería, de la corbeta de Lorencillo no quedaba ni un mondadientes, desbarataron los despojos buscando el tesoro pero nada hallaron a pesar de la afanosa búsqueda, ni los cadáveres de los piratas

se salvaron de ser cortados por tajos para comprobar que no tuvieran las monedas y las joyas en sus vientres, tres días después de la infructuosa búsqueda regresaron a la mar con las cabezas de Lorencillo y sus huestes.

Más tarde Grabiel regresó al lugar en donde estaba enterrado el tesoro, pero era tan cuantioso y pesado que solo pudo cargar una octava parte del tesoro para huir con rumbo a tierras altas, el resto lo volvió a enterrar y no regresó nunca más a ese lugar cerca del río Nautla. Luego se estableció lo más lejos que pudo de la costa, donde muchos podrían reconocerlo por sus fechorías, fue así que caminó entre ríos y selvas con una pequeña parte del tesoro llegó a Orizaba. En agradecimiento de haber sido el único miembro de la pandilla de Lorencillo que sobrevivió, mandó construir una iglesia y vivió con el sustento del oro, desahogado por el resto de sus días, no solo él, sino cinco generaciones suyas más, mientras la mayor parte del tesoro se convierte en neblina al pie de un árbol con una argolla incrustada en una de sus ramas.

Investigación para comprobar la existencia de un tesoro pirata en México

Desde la colonia española hasta la actualidad, México ha contado con extensos litorales que separan a los dos grandes océanos, Atlántico y Pacífico, esto facilitó el transporte de valores sobre galeones a la **madre patria**, pero no todos llegaban a la península Ibérica, los que no se hundían en la mar al fragor de tormentas encallaban en arrecifes por la falta de instrumentos para una navegación segura; sin embargo los piratas causaron los mayores estragos económicos a la corona del imperio. Esos malandros se llevaban el botín de los galeones a lugares distantes para ocultarlos en islas desiertas del Caribe y en ocasiones atacaban puertos en tierra firme como el corsario francés Ramón Banoven y Lorencillo, de origen desconocido; quienes tomaron por asalto Veracruz y Campeche de donde obtuvieron

oro, plata, joyas, vino, mujeres e incluso secuestraron de forma masiva poblaciones enteras solicitando oro a cambio de respetar sus vidas y dejar libres a los habitantes.

Cuando Lorencillo cobró el rescate de los pobladores del puerto veracruzano debió huir perseguido por barcos del gobierno virreinal, llamados "La Armada de Barlovento". Pero tomó camino por la costa separándose de su socio para internarse por las aguas del río Nautla con todo y su corbeta, luego en un paraje que consideró propicio instruyó presto a tres hombres para enterrar el botín tierra adentro, muy cerca del río, donde cavaron rápidamente un pozo, marcando el sitio con una argolla de fierro colgada de una rama a la altura de un hombre sobre su monta. Antes de terminar de esconder el tesoro, la armada virreinal dio alcance a la corbeta de Lorencillo suscitándose una gran pelea donde casi todos los piratas resultaron vencidos o muertos, excepto los tres que habían descendido con el oro.

Pasados algunos días los sobrevivientes regresaron al sitio del entierro y se llevaron tan solo lo poco que pudieron cargar en la espalda, dejando el resto para volver luego con bestias, pero los sorprendió a todos la muerte antes de poder desenterrarlo y ahí se quedó para siempre el botín.

En los años ochentas el señor Vicente Contreras Vázquez (q.e.p.d), reconocido buscador de tesoros mexicano, me comentó de manera confidencial que él mismo en el año de 1947 acudió a las riveras del río Nautla contratado por otras personas quienes acababan de encontrar una argolla incrustada en la rama de una ceiba centenaria. Él exploró la zona e indicó el lugar exacto donde debían cavar, pero Lorencillo había planeado bien el lugar del entierro cientos de años atrás para que al intentar desenterrarlo se inundara el valle si antes no se construía un dique para contener la crecida del río.

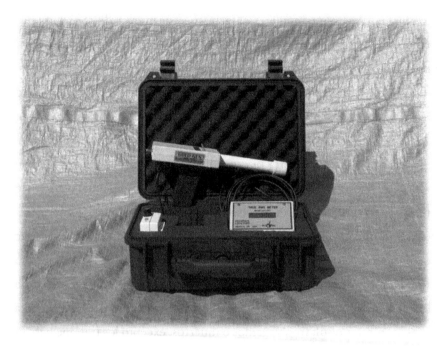

Instrumento Gold Gun-AL707 de largo rango para localizar tesoros.

Cuando se inundó el valle, don Vicente ya se había marchado por las amenazas de quienes lo contrataron y quienes también le pagaron íntegro el importe de sus equipos de búsqueda, para que no los mirara desenterrando el oro porque de lo contrario deberían matarlo. Antes de irse les advirtió construir un dique a lo cual hicieron caso omiso, después ya no aceptó regresar don Vicente por los peligros que su seguridad corría, pero me platicó de la presencia del tesoro de Lorencillo aún sin desenterrar, antes de su muerte, me dio pistas para que yo lo buscara.

Un tiempo después llegué al área de búsqueda y constatamos que la planicie es enorme por lo que comenzamos a trabajar con detectores de largo rango los cuales indicaron una señal a la distancia; por eso proseguimos con la triangulación consistente en hacer las mediciones desde otro punto cercano para formar un triángulo imaginario con el blanco supuesto en medio. Los receptores **Gold Gun** operan a ondas de frecuencia muy bajas,

alrededor de los 5 kilohertz hasta 20 kilohertz, penetrando fácilmente en las capas terrestres y si en el trayecto se encuentran con una masa metálica entre el emisor y el receptor, se indica una anomalía de recepción que es justamente lo que se busca; entonces capté una débil señal.

Además se usó un nano receptor de iones llamado **Mineoro** que dio señales muy débiles ya que es necesario comprobar desde varios puntos en dirección Norte-Sur dado que así lo exige el uso del instrumento; mas al intentar acercarse al sitio se perdió la señal y no se logró recuperar por la necesidad de entrar a una propiedad privada, en la cual teníamos restringido el paso; sin embargo aquí se ponen a consideración del lector los datos para que la persona interesada se vuelque a la aventura.

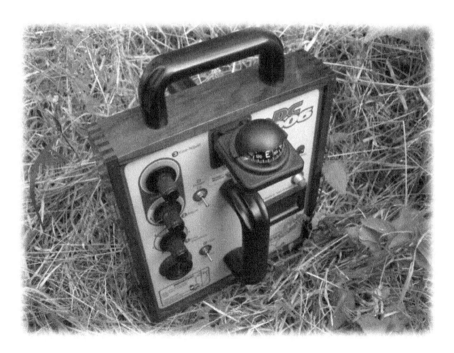

Instrumento Mineoro-DC2006 receptor de iones para detectar tesoros.

Capítulo IV

Opulencia del reino español

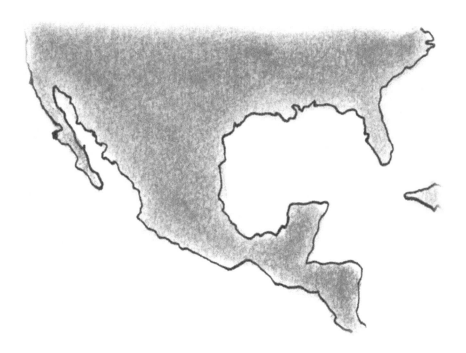

Dibujo hipotético de la rica zona en la Nueva España.

Periodo aproximado en ocultamiento de riquezas fue entre 1770-1809

En el siglo XVI la riqueza de la Nueva España llegó a un nivel mucho más elevado y ostentoso, el oro y la plata eran usados en muebles, utensilios y hasta en la vestimenta. En el siglo XVIII se aceptó la moda francesa que incitó aun más al derroche y la ostentación; pero a finales de ese siglo la Nueva España alcanzó a ser la más rica e importante posesión de España en América, dando también un avance en las artes, tales como el teatro, pintura y escultura. De manera especial se llevó a cabo el arte del Barroco en la arquitectura que dio una peculiar forma a esas construcciones y edificios de las principales intendencias y muy en especial en la ciudad de México, que llegó a ser conocida como la ciudad de los palacios.

Las haciendas en los campos que ocuparon zonas fértiles fueron las principales suministradoras de las ciudades cercanas y en las ubicadas en zonas pobres de suelo se convirtieron en abastecedoras de los pueblos cercanos y en algunos casos de los centros mineros.

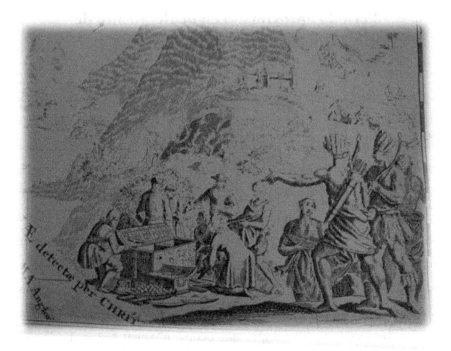

Dibujo de las riquezas encontradas en la conquista.

Esas minas importantes en las intendencias de México, Guanajuato y Zacatecas, tuvieron un significativo avance, de ese modo muy especial se desarrollaba la vida en dos mundos, uno de los iniciadores del progreso fue el rey llamado Carlos V, quizá el soberano más poderoso de cuantos han existido sobre la tierra, quien fomentó la grandeza de España para ser potencia mundial, en tal propósito le sirvió mucho la Nueva España con sus riquezas, ya que duró tres siglos esa dominación española. Primordialmente el poderío de la **madre patria** se reflejó en la época colonial, principalmente por una destacada obra civilizadora en educación, pensamiento, arquitectura; la pintura, escultura, y ciencia que lograron forjar su progreso, para una mejor gobernabilidad se formaron las intendencias cuyo representante de todas era el virrey de la Nueva España.

La evangelización estuvo a cargo de importantes órdenes religiosas como los franciscanos, dominicos y agustinos, quienes fueron grandes

evangelizadores, mismos que usaron la cruz de Cristo para convertir al pueblo a la nueva religión con amor y paz, aunque a menor escala se llegó a los extremos, ya que también existían indígenas belicosos de quienes se pensaba estaban en posesión diabólica, por eso la Santa Inquisición española tuvo que entrar en acción; cuyo escudo era representado por una cruz y al lado una espada, que simbolizaba el trato a los herejes, aparte una rama de olivo que representaba la reconciliación con los arrepentidos y alrededor una leyenda en latín que significaba: "Álzate, oh Dios, a defender tu causa".

Continuaron llegando a América españoles que solo pensaban en un metal amarillo muy apreciado en Europa, haciendo que en algunas ocasiones perdieran la cabeza, pues ese preciado elemento siempre ha sido símbolo de la riqueza terrenal, despertando ambición desmedida. Contrariamente otros descendientes de españoles trabajaron con tesón, además instituyeron unos centros agrícolas llamados haciendas, dotadas con amplio territorio y otros hombres trabajaron los centros mineros de los cuales obtuvieron grandes cantidades de minerales, de modo que esa actividad llegó a ser la más importante durante la colonia española; por tanto muchos ibéricos se relacionaron con mujeres españolas, indígenas o negras y constituyeron las castas, que aunque trabajaron en paz tuvieron sus problemas ocasionalmente, uno de los cuales fueron los bandoleros que sobrevivieron en la colonia, buscando el oro por las malas como los piratas. La clase elevada de los españoles llegó a tener ciertos lujos, más que el resto de los habitantes, lo que provocaría disgustos sociales.

*Inédita pintura del Conde de Regla uno de los hombres
más ricos en la Colonia.*

¡SALUD NICANOR!

A Nicanor lo mató una rata. El pájaro negro de su tragedia fue un roedor prieto rechoncho y mal oliente. Hay quien muere por haber bebido mucho o mal comido con manteca durante toda su vida. Se les empieza torciendo la boca, luego queda deshabitada la planta baja con el pajarito muerto y terminan para refundirse de un ataque al corazón o infarto cerebral causado por el colesterol. Los mancebos se mueren accidentados y los más ancianos como el estornino, hasta un coraje los deja tiesos. Eso a los hombres. Las mujeres se revientan del cuadril o del espinazo; pero a Nicanor lo mató una rata sin siquiera tocarlo. Vaya manera de perecer, hasta en eso fue exótico, descartando eso sí, lo poco digno de esta muerte.

De mi sobrino mayor, decían había perdido el juicio. Solo tenía cabeza para la música, el resto de su mente lo ocupaba en ver fantasmas y comunicarse con íncubos que lo poseían al sentarse frente al piano con su mirada de pozos de café pérdida en otros universos.

Las exequias se llevan en su casa, es el año 1809, un 15 de septiembre, justo a un año cuando al virrey José de Iturrigaray lo sacaron desnudo de su cama para enviarlo de vuelta a la Madre Patria por las intrigas de un hacendado llamado Gabriel de Yermo, después de una serie de revueltas que comenzaron desde la invasión Napoleónica o tal vez aún previo a esta en 1800 por la bancarrota del virreinato debido a los vales reales para sostener a la armada española en su guerra contra Reino Unido.

Es poco común ver reunida a la familia y muy raro, en el clan los velorios son motivo de reencuentros, dentro de toda la pena que espesa el humo de

los cirios y cigarros de vainilla retorcidos a mano. Es la única manera de enterarme como terminó Agapito con saturnismo en el corazón y porque el tío Anselmo (q.e.p.d.) dejó la profesión médica para dedicarse a la industria coprera una tarde al regresar de cacería, ese día concluyó su diario y nada más dejó plasmado el de su vida, eran únicamente escritos de gentes lejanas, pero de él nada. Como si espectros le ocuparan el entendimiento dejándolo catatónico, incapacitado para el recuerdo. Se casó con Maclovia y murió hace diez años cuando una uña enterrada le pudrió el pié, entonces la tía Maclovia me dio su diario. También oigo lo que se cuenta de miembros más lejanos como el padre del tío Anselmo que hace ciento cincuenta años dejó preñada a su novia,—la despreció por pedorra-. Huyó con una bella amazona del Sureste e inventó toda una parafernalia de desaparición. Estos cotilleos se escuchan solo cada muerte de un judío, por eso pongo atenta la oreja para enterarme cómo pasó con el buen Nicanor, siempre tan salado.

Pariente por parte del viejo, dedicado al piano desde tierno, tocó su primera fuga a los 6 años, a los ocho ya las componía, por eso el padre, tata Gervasio, le compró un vetusto piano de historia sombría. Se trataba de uno de los incipientes cordófonos construidos por Bartolomeo Cristófori con sonido celestial al que le retiraron el primer mecanismo, cuando el instrumento aún se llamaba **archicembalo** y le reconstruyeron los intestinos previo a traerlo de Padua. Lo encontraron entre los escombros de un edificio en Venecia venido abajo durante un sismo; se enamoraron del instrumento nada más verlo detrás de una vitrina en la calle Niño Perdido de la capital Novohispana porque nunca tradujeron la trágica historia interpretada en sus teclas de marfil. Cuando lo trasladaban en carreta de la ciudad de México al pueblo de Gervasio y Nicanor, el siniestro piano soltó sus amarres de manera poco convincente, volcó a un costado de la batea y cayó sobre las humanidades de una pareja de amantes que se encontraban doblando un parque, recargados en arrumacos sobre un álamo. A la muchacha se le explotaron las viseras del cráneo y murió sin

siquiera soltar una mentada. El joven aún vive para desgracia suya, sin poder mover el cuello para abajo; sin embargo, Nicanor no guardaba rencor al instrumento por eso la música se convirtió en una de sus tantas adicciones, no obstante en la pequeña ciudad donde vivió, poco se podía lucir talento.

Originario del Bajío, vivió y murió en un centenario caserío al pie de dos montañas, donde se entra solo cruzando un antiguo puente de piedra sobre el río Lerma a orilla de un mesón, lugar de poca fama y mucha historia, de donde partieron las misiones para la conquista de Mechuacan. También ahí se hornea el mejor pan grande del mundo. Antes de entrar al lugar por el puente de piedra, lo recibe al viajante una ristra de olor a repostería, previo al triunfo culinario de sopear en chocolate al metate con leche brava, su sedosa masa de terciopelo. Hoy el pueblo sobrevive y crece gracias al trabajo de esclavos e indios en las haciendas vecinas y entre sus habitantes bien templados debiera haber otro motivo de bambolla. Aquí es la cuna del Bach nacional, Nicanor Jasso Mitre, geniecillo de la Gavia, sabio delirante que ha muerto a una edad prematura. Hoy se velan sus restos frente a un anafre de ponche con piquete.

Unos dicen fue una rata negra, otros opinan que tuvo la culpa el piano y su maldición, lo cierto, mi sobrino debió tener el corazón débil, pudo más la superstición, toda esa vaina de fantasmas, maldiciones y posesiones no iba a tener buen fin.

 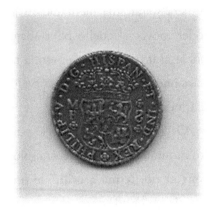

Moneda de la época colonial "La unión entre dos Mundos".

El pobre Gervasio no cabe de pena, juzgó loco al hijo hasta antes del trágico desenlace, Nicanor se lo decía, un duende toca el piano en el salón cuando los padres se ausentan. Madre, no me dejes solo, si te vas veo visiones. Es doña María Micaela Romero de Terreros y Trebuesto. Me mira por dentro, con los ojos del alma, más cenizos que en las cuencas. Padre no son delirios, el miedo se me cuaja en la garganta sin dejarme resollar. Tío, ¡mira la muerta!, es la condesa de Miravalle quien viene a tocar el piano desde la hacienda de la Gavia, tiene un túnel que baja de la montaña, se va por su finca y serpentea debajo del río Lerma hasta la parroquia, pasa por debajo de mi casa, la escucho quejarse oigo la cadena y los lamentos. En las noches antes de bajar, al pie del cerro se desprende un toro bravo bufando, esa es la señal, ella lo viene a ver y cuando pasa por aquí me toca el piano, dice que yo soy la tercera generación y he de encausar los pecados de mis antepasados. Un ancestro mío llevó a la muerte al conde de Terrero, su esposo. Y dice: "ella construyó la hacienda con argamasa hecha de sangre de doncellas y en los pilares de su capilla enterró muchos niños tiernos". En las noches se convierte en jumento, pero cuando aquí llega es una mujer muy bella, como cartel luminoso; asegura debo recuperar un tesoro que le pertenecía. Tiene otra hacienda en Tuxpan y ahí también mató doncellas

para construir la parroquia. Me saca de cama para llevarme a una gruta, está custodiada por un gran macho cabrío; pero no le hace daño, dice es su marido el conde de terrero y me mete a la cueva, la cual a cada paso se angosta hasta tener que seguir a gatas, entre las culebras de cascabel, manoteando bichos venenosos, y al final se mira un gran salón con una estatua central y alrededor zaleas de cuero repletas de oro. Platica que por causa de mi antepasado perdieron su tesoro y fueron maldecidos, luego lo recuperaron tiempo después, por cosas del azar, una burla del destino; pero no pueden tocarlo, hasta que muera el primogénito de la tercera generación, hijo del hijo por causa de quien penan en desconsuelo, hasta entonces el conde recuperará fortuna y forma humana, él y ella serán inmortales, mientras, nadie profanará el tesoro.

Quien lo quiera debe llevarlo todo en un solo viaje o morirá. Yo lo veo, lo palpo, pesa más de una tonelada, brilla como mil soles, es enceguecedor; luego regreso a la cama, no sé cómo, ella sigue tocando al piano un réquiem. El toro bufa en mi puerta, la patea, se comunica a golpes con sus patas traseras, rasca con sus cuernos el tapiz en la pared, desnuda el yeso. Yo muerto de miedo escribo el réquiem en el pentagrama. Adagio, en cuatro cuartos. Una bella pieza. Tiene talento la mujer, o el diablo que lleva adentro. Entre abro la puerta del salón, la miro sentada con su gran melena endrina sin recoger, el ropón sucio, roído, deja ver sus pechos bravos, tormentosos, que vibran con la melodía, se inflaman, su rostro inexpresivo, pálida obra de arte, un Aranjuez; pero huele a velorio todo su cuerpo esbelto, largo, no despide tufo, es más bien algo así como naftalina con gardenias, café y cera derretida; me ve, su mirada es hundida, oscura, de profundidad marina, tiene siempre las pupilas dilatadas en los ojos inyectados de llanto, pero no son lágrimas sino sangre lo que escurre de sus párpados, aún así nunca dejará de ser bella, esa hermosura aceda martiriza, da miedo, saca lágrimas, es un campo de amapolas.

Vuelvo a mi cama cuando un gran toro entra al salón desprendiendo vapor a resoplos. "A este toro tu ancestro le clavó las banderillas, a ti te tocará torearlo", cubro mi cuerpo de edredones y así amanezco, mañana regresará, lo sé a fuerza de ver noche tras noche esas apariciones.

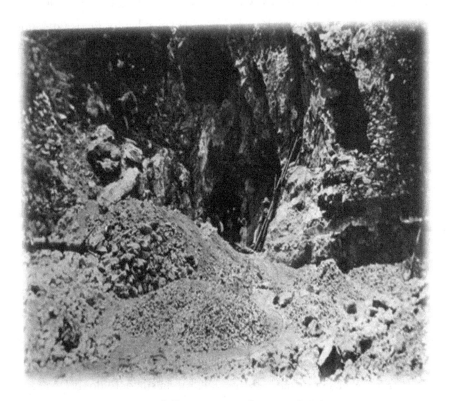

Cavernas de los cerros en el centro de México.

Llegué a pensar que eran chifladuras de un muchacho con una revoltura en el cerebro, el etilismo le ha afectando, no sé por qué, pero todos los genios ven demonios, les inspiran en sus obras de arte y luego intentan matarlos con alcohol o estupefacientes ¡amapolas!, en su vida ha visto un campo de amapolas, ni yo los conozco, fueron arrasados, morfina se debió haber metido a las venas para ver visiones.

Pero la siguiente noche continuó:

-El tesoro es tuyo, primogénito de la tercera generación. Solo por ti espera. Años tiene escondido. Lo ha hurtado tu abuelo Eudoxio. Fue en la revuelta de la guerra de Trafalgar contra los ingleses que engatusó a ricos del pueblo para esconder el dinero de los vales reales. Nadie tenía seguro el oro ante la urgencia del imperio por conseguir recursos para su armada y entre tanta incertidumbre solo a Eudoxio se le miraba tranquilo: "he encontrado una caverna impenetrable donde nadie jamás puede salir vivo, han de depositar en mis su confianza junto con el oro, que yo le protegeré". Y así de bigote a bigote trató y convenció comerciantes y hacendados. Salió una madrugada con 10 mulas perdiéndose en los espesos zarzos del cerro, al Sur del pueblo, entre huizacheras y nopales. Regresó al anochecer con las sedientas mulas descargadas. Nadie supo el paradero del oro pero tampoco nadie se preocupó como por sus vidas ante la temida invasión a la Nueva España por tropas inglesas. Eran tiempos de muerte, cualquier provocación merecían horca o paredón. Las villas quedaron vacías, pero tan pronto cejó la amenaza comenzaron a surgir nuevamente dueños y herederos exigiendo al prendario sus pertenencias. Eudoxio jugó al loco, enriqueciéndose con fortuna mal habida. No se atreverían los enemigos a cercenarle el cuello de un tajo por temor a jamás recuperar sus joyas, los tenía en la ruina y cogidos de los testículos; sin embargo nadie imaginó que en corto tiempo, antes de colgarlo o pegarle un tiro, lo atacaría una apoplejía del cerebro que lo dejó tendido sin poder hablar ni moverse ¡Quedó incomunicado! sumido en sus infiernos internos, tanto más terribles que los de Dante, porque no hay peor suplicio que quedarse a lidiar con uno mismo, escucharse y balbucear pendejadas, soñarse, no tener más fuerza de la suficiente para tomar un espejo y verse tendido, en una auto parodia. Cruzó la puerta sin darse cuenta, esa de donde nadie regresa "Ustedes, que a este recinto penetran, renuncien para siempre a la esperanza". No hubo aviso para tomar providencias, así nada más, como pajarito, un día amaneció con la lengua tiesa; pegada a las agallas palpitándole saliva, se le hacía pinole en los

bronquios ahogándolo, sus manos y pies inservibles, pesados como piedras lajas. Solo era capaz de comunicarse mediante llanto. Plañía desconsolado al preguntarle donde había quedado el dinero. Lloraba y saltaba los ojos como corcho de vino espumoso y le salía vasca añeja de la boca, pero ni una palabra. Así terminó tu ancestro, con el dinero en mi cueva y su secreto en la tumba, solo faltas tú para cerrar el ciclo.

"Pero así no es el infierno, me explicó Nicanor, o por lo menos es muy diferente a como yo lo sueño. En mi averno soy un médico con poderes prodigiosos, puedo salvar vidas de hombres, mujeres y ancianos, solo a cambio de otra alma, la de uno sin nacer, me buscan de todas partes del mundo, hasta terminar todas las almas de niños por llegar y vivos por salvar. Para entonces los que quedamos vivos envejecemos más. Cada vez somos menos autosuficientes y sin nadie quien nos asista, caemos postrados pero sin poder morir, por toda una eternidad inactivos, mirando lo mismo; aunque en algo se parece al otro infierno, el de mi abuelo. Nos quedamos rodeados de gente inactiva, deshidratándose y convertirse en una gran arruga non grata, pero solo acompañados de nosotros mismos, los de siempre, el mismo mundo. No hay una joven mujer hacia quien voltear el rostro, ni un chico con alguna plática que jamás haya escuchado, entonces me arrepiento de mi obra. Por cada viejo salvado no llegó un niño a la vida. Me da asco ser inmortal; pero eternamente inactivo y quedo ensimismado, acompañado y solo al mismo tiempo, aunque detestándome un poco menos que a los demás; en mi infierno no hay castigos, solo consecuencias eternas. Vaya diferencia con el demonio de mi abuelo Eudoxio".

La penúltima noche exaltado contó:

-"Y me vuelve a sacar la condesa como una gran lechuza blanca, aleteando por la ventana, primero sobre el gran acueducto de doscientos arcos con diferentes geometrías, donde divisé sus piedras oscuras enverdecidas en el caño por la humedad que remataban sus aguas las cuales se precipitaban como cascada con sus pececillos de arco iris sobre el depósito en la pila de

la cruz que ya tiene nuevamente su monumento de cantera, la ciudad se ve como un nacimiento desde lo alto, bella cual novia virgen. Paso por sobre el jardín con sus árboles de trueno perfectamente podados que forman un rectángulo con su quisco al centro.

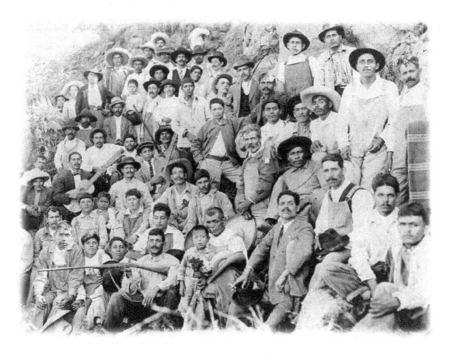

Clásicos moradores del campo.

Apenas me elevo en la fuente taurina del atrio, para después volverme a introducir en donde el túnel subterráneo que recorre los sótanos de la ciudad entre cadáveres emparedados, siempre serpenteando desde las catacumbas del templo del hospital hacia la parroquia, por debajo de iglesias, panaderías, casonas de jardines sombríos, hundiéndose mucho más cuando cruza el río Lerma; antes de llegar a la hacienda de la Gavia donde respira a través, previo continuar camino al cerro y su caverna. Hace dos años, viajé a Rumanía, cerca del castillo de Targoviste, en Valaquia, que hace frontera al Sur con Transilvania, tierra de Vlad Tepes.

Ahí miré sistemas subterráneos de cuevas semejantes a los de esta ciudad. Aquí desborda de manera continua el Lerma, pese a un dique construido hace más de cien años y por eso la necesidad de ir elevando el nivel del suelo, dejando dos ciudades enterradas bajo nueve metros de tezontle y tepetate, por debajo de los sótanos e incluso, comunicando muchos sótanos con mundos subterráneos y pasadizos; este sistema de cuevas y túneles soterrados le da una arquitectura poco conocida al pueblo.

Buena parte del volcán Nevado de Toluca pertenecía a la hacienda de la Gavia.

En casa se descubrió una entrada a este mundo de catacumbas al remover cimientos por dos albañiles en tareas de reconstrucción y descender más de cinco metros dentro de una antigua recamara del siglo dieciséis que aún conservaban alfombra, tapiz y muebles, así como un asexuado cuerpo momificado; una puerta con arco de ladrillo comunicaba hacia un corredor de piedra húmedo e interminable que se bifurcaba en varios pasadizos y que finalmente decidieron clausurar con concreto por el tufo descompuesto exhalado de sus entrañas.

Mañana regresaré a la cueva para llevarme el tesoro, me soterraré como cava con vino generoso añejándose. Daré gran corrida sobre un campo de amapolas".

Amapolas, nuevamente amapolas, el luminoso faro de su perdición, una bella flor prohibida.

Dicen que esa noche, todos escucharon el piano. Gervasio, Eduviges y Perlita, la hermana, era la melodía de una suite bella pero interminable. Lo encontraron con los ojos abiertos, sonriendo. Había dejado de respirar antes de media noche, ya estaba frío, con rigidez cadavérica. Dijo el galeno que por el estado de tabla, era seguro que llevaba seis horas muerto, sin embargo la melodía todavía se escuchó hasta la primera llamada a misa. En el salón el piano tenía la tapa levantada y solo una gran rata negra deambulaba sobre sus teclas haciéndolas sonar. Su Madre dice que fue el miedo quien lo mató cuando una pesada rata caminó sobre el instrumento y sin querer tocó las teclas. Gervasio recuerda entre sollozos la maldición del piano, yo creo fue una sobredosis de opio y hachís, pero la familia no lo acepta. Sin embargo a todos nos queda la duda de su relato y quien pudo tocar el piano hasta las cinco de la madrugada cuando Nicanor ya estaba tieso. Cierto, don Eudoxio Jasso clavó las banderillas al toro hace años y ahora su tercera generación le hace lidia. Los filósofos hablan de los ciclos. Estos deben cerrarse siempre, hasta entonces las almas y el subconsciente tendrán descanso; por lo pronto dejo una botella de coñac en su ataúd y todos decimos adiós al buen Nicanor, esperando algún día, en otra vida u otro sistema, encontrarle al piano sobre su tesoro, con la gran rata endrina a sus pies mordiéndose la cola, cerrando el círculo.

Investigación para comprobar si existió algún tesoro colonial

Pedro Romero de Terreros fue un gran hombre de negocios del siglo XVIII, heredó la fortuna de su tío que vivía en Querétaro. Y él con sus negocios de la minería acrecentó su fortuna con la cual adquirió casonas y cuarenta enormes haciendas que llegó a tener, lo colocarían en el perfil para ser el hombre más rico de las colonias en América y tal vez en el mundo en esa importante época. Fue nombrado el Primer Conde de Regla, dicho

título ofrecido por el rey Carlos III. Dicen que regaló al rey un buque de guerra con soberbios cañones y otro barco que tenía las alcobas cubiertas de piedras preciosas. Además Pedro Romero de Terreros fue famoso por su interés en ayudar a las obras de beneficencia, fundó el **Real del Monte de Piedad**, lo que ahora es el Nacional Monte de Piedad en México, que contribuyó a la solución de problemas económicos de muchos habitantes en la Nueva España, de igual modo ayudó con donaciones y préstamos a instituciones de conquista, a los centros de evangelización, como también gastó recursos en decorar recintos religiosos. Actualmente el Monte de Piedad ayuda económicamente a la sociedad mexicana. Don Pedro se casó con doña Antonia de Trebuesto y Dávalos, la madre de ella era doña María Catarina Dávalos de Bracamonte, Condesa de Miravalle en España. Con su esposa Antonia tuvo cinco hijos, a quienes incitó antes de su muerte a que siguiesen con las obras y el ejemplo que hizo a favor de la Nueva España. ¿Quedarían restos de algún tesoro por parte de los herederos de don Pedro o incluso de él mismo?, imposible de saber con certeza, ya que irónicamente como relación donó unas hermosas pinturas y retablos religiosos que irían a España, se embarcarían en Veracruz, sin embargo nunca se supo si llegaron o quedaron en las ciudades próximas.

Irónicamente tal vez alguna riqueza pudo haber sido resguardada o enterrada como herencia por don Pedro Romero, se tendrían que hacer sendas exploraciones y excavaciones en sus anteriores casonas y recintos en que pernoctó, casi imposible en el centro de la ciudad de México, solo quedan por explorar sus extensas ex haciendas, que estaban ubicadas en algunas intendencias circunvecinas a la capital de México, como Santa Lucia, Xalpa, San Javier, Portales, entre otras. En el estado de Hidalgo, la ex hacienda San Miguel Regla o también en la ex hacienda la Gavia, en el estado de México, pero difícil en esta ya que casi no asistió; sin embargo nos dimos una vuelta para visitar esos antiguos e históricos lugares muy hermosos por su cercanía al Nevado de Toluca. Llegamos primeramente

a la hacienda del Salitre que antes fue un centro misionero y lugar de encierro y meditación para seminaristas. Luego viajamos hacia la hacienda de la Gavia, quisimos caminar hacia los terrenos cercanos y nos topamos con un tupido bosque y terrenos cercados a los cuales no pudimos entrar con confianza por ser éstos propiedad de los ejidatarios que son recelosos a cualquier extraño, así que nos colamos por unos caminos a cierta región que vimos propicia y utilizamos en un sitio nuestro equipo, solo para probar, midiendo la resistencia que tiene el suelo al paso de la corriente eléctrica, y que penetra profundo en la tierra por medio de unos electrodos o varillas de cobre, mismas que se clavan en la tierra, unidas por cables de cobre. Este sistema está conectado a una fuente de corriente alterna teniendo intercalado un sensible galvanómetro que pivotea en diamantes, mide con precisión la resistencia de la tierra al paso de los electrones, y obtuvimos la lectura de la resistencia en ohms. Tuvimos lecturas normales de entre 100 a 500 ohms sin precisar ningún túnel u oquedad, que generalmente están entre 500 ohms a 2 kilo ohms; tal vez si es que existe algún pasadizo subterráneo, es debajo de la hacienda y debe estar a varios metros por debajo de la tierra, ya para lo cual es necesario el uso de un radar que opera en alta frecuencia, no siendo posible emplearlo en ese preciso momento. Mientras para todos queda la libertad por hacer exploraciones con detectores de metales en casonas, recintos y haciendas de varios ricos e importantes personajes que vivieron en la Nueva España, empezando con Hernán Cortés en su palacio de Cuernavaca, Morelos, comerciantes en la ciudad de México y en algunas capitales de estados en que vivieron los virreyes, intendentes y mineros como José de la Borda, Francisco Javier Gamboa, entre otros condes y demás españoles o criollos.

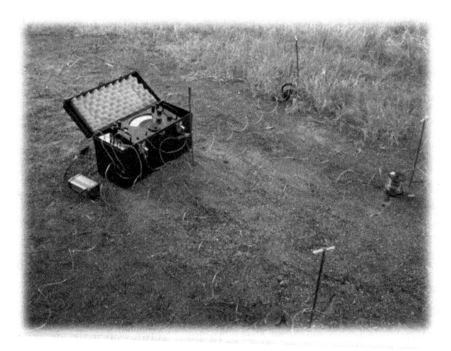

Sistema de preciso galvanómetro para medir la resistencia eléctrica en el subsuelo en busca de objetos metálicos.

En otra ocasión en una ciudad que antes fue importante en la colonia, logramos hacer la inspección dentro de una antigua casa, donde apareció en el año de 1980 un antiguo manuscrito en un hueco bien disimulado dentro de una viga gruesa de madera que sostenía el techo, lo descubrieron constructores cuando este fue reparado; es muy extenso, tiene más de trescientas hojas, un paleógrafo español nos dijo que es una Probanza de Sangre e Hidalguía, solicitada en 1714 por el sevillano don José Merino de Arévalo y Neve, residente de la ciudad de México y vecino de Querétaro. Con evidencias de este tipo nos indican que debe haber similares documentos de las distinciones y herencias familiares, dándonos así cuenta de la importancia que desempeñó la Nueva España en América en todos sentidos, en especial las riquezas culturales y materiales.

Un extenso manuscrito que estaba escondido . . .

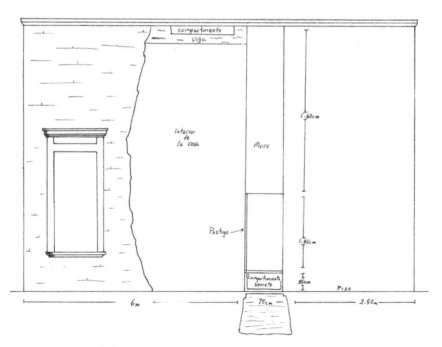

Croquis de la casa en donde se encontró el antiguo manuscrito.

Capítulo V

Separación del reino español

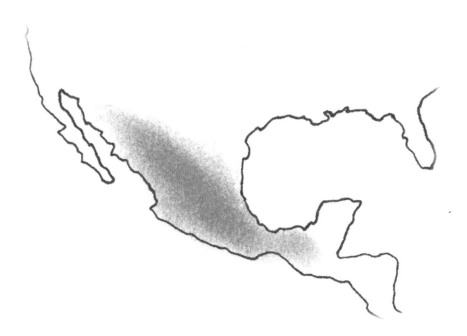

Dibujo ilustrativo de la distribución de tesoros en la Independencia de México.

Periodo aproximado en que se ocultaron algunas riquezas 1808-1815

La colonia duró algunos siglos, tuvo cambios drásticos pero trascendentales, dejaba ver un progreso tanto en la economía como en el comercio; así en distintos ámbitos como en el culto a un solo dios, muy modernos a los salvajes actos de los politeístas indígenas; pero allá en España el 14 de julio de 1808 el francés Napoleón la invadió además de exigir a Carlos IV y a Fernando VII la abdicación del trono en favor de su hermano, esa noticia llegó a la Nueva España, y encendió la llama de patriotismo entre los peninsulares que habitaban la colonia gobernados por el virrey quien era fiel representante del rey español, esos sucesos lograron que los criollos y demás habitantes concibieran la idea que debía separarse la Nueva España de la **madre patria**, los conflictos se fueron acrecentando, éstos resultarían fulminantes para los españoles avecindados en la colonia; aunque la mayoría se dedicaban a sus empresas y tenían todo el interés de continuar trabajando. Como se mencionó anteriormente, vivían en opulencia muy pocos y un porcentaje mayor sufría la miseria más injusta.

En 1809 hubo algunos levantamientos de insurrección por pequeños grupos de indios, otros eran mestizos; en esas circunstancias estaban también los criollos, cuando en 1810 se levantó en armas don Miguel Hidalgo y Costilla en el pueblo de Dolores que pertenecía a la intendencia de Guanajuato. La gran mayoría de españoles al enterarse pidieron apoyo a sus gobernantes, pero no lo recibieron como esperaban porque los representantes del virreinato no podía garantizarles todas sus demandas. Entonces tuvo que actuar el gobierno virreinal de una manera rápida para aplacar la revuelta que generaría grandes problemas que ponían en peligro la colonia y el imperio español en América.

Tanto fue el descontrol que los más adinerados comerciantes, hacendados, mineros y los dedicados al comercio, tuvieron que esconder

tan pronto como pudieron, sus ahorros de muchos años de trabajo y sacrificios; esto aconteció primordialmente en el centro del virreinato, porque fue una región muy prospera, sus riquezas consistían en barras de oro y plata. Es lógico suponer que las riquezas enterradas en la época independentista no fueron desenterradas por el ejercito de Hidalgo, pues no tenían tiempo de buscar ni de escarbar, tenían otros ideales y deberes que cumplir. Los españoles vivían en desconcierto pues no sabían en qué momento morirían o serían despojados de su fortuna, por lo que varios tesoros de esa época anterior a la gran guerra, yacen aun en los lugares más insospechados y en los recintos más recónditos de las antiguas casonas de los españoles.

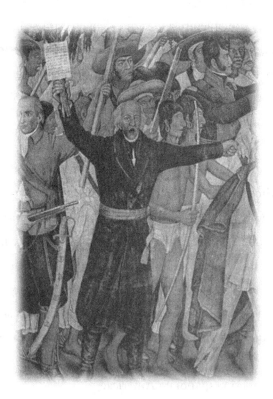

Don Miguel Hidalgo y Costilla, uno de los primeros libertadores de América.

ANHELOS DE LIBERTAD EN MÉXICO

Algún día por diversas circunstancias terminaría la grandeza del imperio español, y justamente en ese tiempo aconteció una aventura decisiva, cuando se ideaba secretamente un movimiento libertario en la Nueva España para independizarse de sus conquistadores. El suceso tuvo lugar en la arrinconada población al Sur de la intendencia de Guanajuato, llamada Acámbaro, que antes le decían **Acambe,** lugar de los magueyes, nombrado así por sus antiguos pobladores, los indígenas Purépecha, siendo más tarde fundado legalmente por los españoles como la primer villa de Guanajuato en 1526.

Una de las primeras fotografías de la población de Acámbaro.

Allí también vivió en tiempos de la colonia un peculiar personaje de padre español y madre mestiza. Fue hijo natural y lo llamaron Juventino, sus padres no pudieron hacerse cargo de él. La gente lo veía pasar sin sospechar, pero muchos creían que era de alguna de las familias que vivían en las próximas haciendas que allí se desarrollaron, ese niño huérfano pronto creció sin que nadie se preocupara de él.

De joven se desempeñó en las labores del campo, porque no pudo asistir a la escuela como los demás niños de su edad, al no vivir en familia y tras unos problemas que aquejaron a las personas que lo adoptaron, de modo que lo abandonaron, quedando el muchacho completamente libre, además solo en el mundo. Pronto aprendió a montar a caballo, los cuales domaba con lazo y lazaba a los toros que se salían de control, esto sucedía cuando vaqueros de la hacienda los llevaban a pastar en los campos.

También viajaba constantemente a los pueblos cercanos, atravesando a pie o en mula los cerros de la accidentada orografía, muchas veces ayudó a un campesino sirviéndole como un peón sin cobrar ni un solo centavo; pero un día que unos capataces golpearon a su patrón, éste ya no lo ocupó mas, entonces Juventino para vengarse se dedicó al hurto de pertenencias ajenas, cuando tan solo tenía quince años se inició como ladrón de carruajes, que circulaban en el camino Real de la ciudad de México a la intendencia de Valladolid.

El solo sin compañía, usaba una serie de trucos para asaltar a mano armada, aunque sin balas, esto lo hacía en las inmediaciones de la hacienda de San Isidro del Jaral, ubicada hacia el Sur de la población de Acámbaro; hábilmente ponía a los lados del camino unos palos clavados en el suelo tras los cercados, sobre los palos unos sombreros de palma, y él escondido esperaba el momento en que se acercaran los carruajes, entonces presuroso salía al frente de ellos con su falsa pistola de madera en la mano y con valor temerario decía a los pasajeros:—"¡suelten prontito lo que traen!, si no quieren morir", y después de haberse posesionado de lo que llevaban,

cargaba en algunas mulas el producto obtenido, atravesaba las cañadas de los cerros para internarse misteriosamente en la abrupta serranía. En su azarosa vida pronto perfeccionó sus atracos, pues se hizo acompañar por una banda de aproximadamente ocho hombres, y tras ponerse de acuerdo con ellos se trasladaban a un lugar llamado la Venta que era donde se detenían las diligencias para tomar víveres y las bestias a tomar agua en las tarjeas construidas ex profeso.

¡La pobreza los orilló al robo!

Los viajeros en esos momentos de distracción eran sorprendidos por la banda de Juventino, quienes sin importarles realmente la personalidad de sus víctimas se apropiaban de lo que llevaban, siendo además muy difícil que fueran reconocidos ya que llevaban puesta una mascada roja que discretamente les cubría el rostro. Luego los objetos eran metidos en unas cajas rusticas de tablas, las que colgaban a los lados de los caballos, entonces

el botín era transportado a su conocida guarida que estaba ubicada en una cueva que solían llamar la Barranca del Infierno; allí vivían y les servía de bodega, en algunas ocasiones se detenían en la hacienda de San Antonio para repartir parte del botín entre los labriegos y la gente pobre, así transcurría su rutina, solo en ocasiones tenían percances porque eran perseguidos por la **Acordada** que era un tribunal, formado por un grupo de voluntarios que vigilaban el cumplimiento de la ley, fue establecida para ese propósito en la Nueva España y atinadamente perseguían a los delincuentes; pero a estos nunca pudieron capturarlos, ya que Juventino y sus hombres eran muy hábiles en cabalgar, aparte de eso conocían muy bien todo aquel lugar, hasta el más recóndito rincón. Una situación si era segura, él jamás cometió un asesinato y aquella condición se la impuso a sus hombres cuando robaban, sin embargo como es natural nunca fueron bien vistos por los viajeros y autoridades de esos lugares.

Mientras tanto en el pueblo más próximo que era Acámbaro, la vida pasaba con cierta normalidad, la mayoría de los fieles acudían al templo principal, desde la tradición heredada por sus ancestros; su religión era la católica traída por los religiosos en la conquista de México, impuesta a la fuerza en algunos de los casos, por medio de continuas evangelizaciones a los rebeldes y al último utilizaron la Inquisición en todo el territorio de la Nueva España.

En el pueblo, cuando llegaba la tarde, una vez que todos los habitantes se guarecían en sus hogares, pronto llegaban puntualmente los **serenos**— guardianes del orden-, a las esquinas y en los postes colgaban unos faroles de petróleo para recargarlos con el combustible. Ya oculto el sol, llegaba de entre los caminos el aludido Juventino cabalgando en su caballo. Los que lo veían pasar nunca se imaginaron la cambiante vida que llevaba, solo sabían que era un muchacho apuesto, de piel blanca y rasgos finos, siempre con su sombrero de fieltro, vestido de blanco. Sin prisa llegaba al jardín central del pueblo y en el portal amarraba su caballo en un pilar,

para luego internarse en una obscura calle, después se dirigía entusiasmado hasta una gran casa de amplio balcón, en donde esperaba a que apareciera su amada novia, llamada Olivia, que era una guapa muchacha que contaba con la tierna edad de dieciséis años; ella lucía hermosos vestidos—imitando a la moda española-, presumía además su largo cabello rubio, siempre estaba dispuesta a esperar la llegada de su amado galán que era Juventino. Platicaban animosamente un largo rato, y se despedían con un amoroso beso, luego el amante enamorado, montaba su caballo, que con trote lento se iba a través de las callejuelas que lo conducían a la orilla del pueblo, donde tras rayar su caballo y hacerlo relinchar, corría montado sobre el corcel a gran velocidad por un estrecho sendero, solo iluminado por la luz de la luna, que alumbraba un poco su entorno; mas tan solo unos instantes para desaparecer en las tinieblas de la noche.

Años atrás Juventino se había hecho famoso entre la gente que lo veía pasar, logrando ganar el sobre nombre de la **Catrina** pues la gente creía que era una muchacha valiente la que cometía esos atracos, ya que siempre tenía cubierto el rostro y los chismosos entreveían en su imaginación a una mujer con impresionante belleza, sin nunca poder constatarlo. Tiempo atrás en una de esas ocasiones tras un atraco que realizara en el paraje la Venta, conocería a Olivia; ese encuentro seria inolvidable para él, pues la visita de la muchacha era de llamar la atención en esas comarcas cuando era acompañada por su padre, quien siempre andaba con típica vestimenta; por eso sabían que era originario de la provincia de Santander, al Norte de España. En aquel viaje Olivia traía una petaca repleta de libros y en sus manos un bolso de piel, el cual en aquella ocasión del asalto Juventino escudriñó hallando un sobre que guardó y dejando todo lo demás abandonó el robo para fugarse y llevarse prontamente lo escrito a su guarida, enterándose que la desconocida joven estaría en Acámbaro una temporada hospedada con unos distinguidos familiares que vivían en aparente paz, ya que solo había unas respetadas diferencias sociales entre la

gente acomodada que disfrutaba la hospitalidad de ese pueblo, así mismo pretendía gozar la bella damita; a partir de esa situación empezó a dedicarse a la lectura de obras literarias como: *La Divina Comedia* de Dante Alighieri y *El Contrato Social* de Jacques Rousseau.

Estas ideas de esos interesantes libros, se las trasmitiría a Juventino, despertando en él, otro tipo de conceptos libertarios; ambos se enteraron que en Francia se había llevado a cabo la revolución Francesa en 1789.

Por las tardes Olivia asistía al Rosario en el templo, donde se veneraba a Nuestra Señora del Carmen, y algunas veces se hizo acompañar por Juventino, un día le regaló una hermosa estampa con la imagen de la virgen de esa advocación; por atrás Olivia escribió:

"Esta postal de la Santísima Virgen del Carmen te lleva todos los sentimientos buenos que guarda mi alma. Mis deseos son grandes para nuestras almas, que hasta ahora han vivido unidas por los fuertes lazos del amor, no se separen jamás"

<div align="right">

Te quiere: Olivia

16 de julio de 1810

</div>

Insospechadamente esa sería una dolorosa despedida por parte de Olivia, pues a pesar de su voluntad tuvo que irse del pueblo a la capital del virreinato con sus padres, porque ellos sabían que en el pueblo de Dolores en aquella mismísima intendencia de Guanajuato, se había desatado una frenética revolución que se propagaría por toda la Nueva España en contra del gobierno español. Esa estampa se la dejó deliberadamente Olivia a Juventino en la casa de sus parientes. A la cual después él acudió sin sospechar nada; se acercó al balcón como de costumbre, pero ya no saldría su amada a recibirlo, solo la encargada de la casa, misma que le bajó aquella estampa en un sobre dentro de una cesta, anudada con una delgada

cuerdecilla. Pronto la leyó y angustiado preguntó a la señora el paradero de su amada, la cual no pudo informarle ni una pista.

Entonces, sin perder tiempo realizó un viaje a la ciudad de México, para indagar sobre el destino de Olivia; hizo un gran esfuerzo en la búsqueda, pero muy a su pesar todo resultó en vano ya que mucha gente estaba alarmada por aquella tan repentina inestabilidad en la colonia española y no daban datos o información a extraños. Todo aquello acontecía debido a ese movimiento social que creció sin freno por el descontento del pueblo, porque para muchas personas resultaba la vida muy difícil encontrándose en la peor pobreza alimenticia, mientras otros pocos vivían en la opulencia; puesto que solo un reducido grupo de gentes gozaban de una buena posición económica y esa diferencia social era un lastre, no haciendo factible depender de la **madre patria.**

El iniciador de aquel movimiento fue el cura Miguel Hidalgo, quien había nacido muchos años antes, en 1753 en un rancho llamado San Vicente, que pertenecía a la hacienda de Corralejo, Pénjamo, dentro de la intendencia de Guanajuato. Durante su niñez llevó una vida apacible, ya que su padre don Cristóbal Hidalgo y Costilla era administrador de dicha hacienda, siendo su madre Ana María Gallaga y Villaseñor. El nombre completo del libertador era: Miguel Gregorio Antonio Ignacio Hidalgo y Costilla Gallaga y Villaseñor, aunque él solo se firmaba como Miguel Hidalgo y Costilla.

Por órdenes de su padre viajó a Valladolid con sus hermanos para estudiar y superarse juntos, él pronto ingresó al Colegio de San Nicolás, logrando más tarde por su inteligencia impartir cátedra, debido a su ejemplar desempeño obtuvo el cargo de Rector del Colegio. Tiempo después Miguel se hizo sacerdote en la Iglesia Católica, con el cargo del curato de San Felipe. Luego en 1802 fue cura del pueblo de Dolores, allí realizó una buena labor con los feligreses, en varios ámbitos; como educación y trabajo colectivo, lo que elevó la condición del pueblo, tanto

en producción agrícola como en el desarrollo espiritual y por eso era muy querido debido a sus acciones.

Miguel Hidalgo y Costilla, al ver las injusticias que se cometían por algunos caciques y hacendados españoles, quiso unirse con Ignacio Allende para realizar unas conspiraciones en contra del mal gobierno, que se llevarían a cabo en la casa de don Miguel Domínguez Trujillo en Querétaro.

En esa época en la colonia gobernaba el virrey Francisco Javier Venegas, cuando empezó a notarse más el descontento del pueblo en contra del gobierno español. En esas condiciones se dio el grito de insurrección a favor de la independencia y autonomía, dirigidos por el querido cura Miguel Hidalgo y Costilla. Justamente en la noche del quince de septiembre en el pueblo de Dolores; estuvo acompañado por Allende, Aldama, Abasolo y Jiménez junto con muchos otros hombres de confianza, de ahí partieron hacia Atotonilco, en donde los insurrectos tomaron del santuario un estandarte; siendo la primera bandera de lo que sería la nación mexicana, aquella bandera era el estandarte en honor a la Virgen de Guadalupe y los que estaban allí para venerarla gritaron: "! Viva nuestra madre Santísima de Guadalupe! ¡Viva América y muera el mal gobierno!"

Estandarte de la Virgen de Guadalupe.

Con trescientos hombres armados rústicamente dio inicio la insurrección de la Nueva España a un nuevo orden social. Los necesarios ideales de libertad Juventino ya los conocía por las reuniones que celebraban los patrones de la hacienda de San Antonio, doña Catalina Gómez y su esposo don Juan Bautista Larrondo, ellos también reunían a muchos peones de los alrededores. Mientras por otro lado los planes del cura Hidalgo y Costilla fueron bien acogidos en varias partes de la intendencia de Guanajuato.

Juventino sabía muy bien que el inicio de la revolución armada estaba ya preparada para el primero de diciembre por aquel año; pero otras circunstancias imprevistas obligaron a Hidalgo en abruptamente adelantar los hechos para septiembre. Juventino se enteró de ello y comunicó esos planes libertarios a sus hombres quienes aceptaron apoyarlo en la lucha, solo esperaban el momento oportuno para unirse a Hidalgo; además en la hacienda de San Antonio, toda la gente trabajaba con ánimo en la

construcción de fraguas para forjar machetes y demás accesorios de guerra, lo mismo se hacia en otros lugares frecuentados por el cura.

Precisamente el día seis de octubre, cuando doña Catalina estaba reunida con sus trabajadores y simpatizantes en su hacienda, les informó confidencialmente que al día siguiente pasarían por Acámbaro, o por un lugar cercano, unos militares con destino a Valladolid, para proteger esa ciudad frente a un posible ataque por parte del ejercito de Hidalgo, esto se supo porque ya habían interceptado el correo de la intendencia de Valladolid de Michoacán.

Dibujo hipotético de la hacienda de San Antonio.

Juventino al saberlo, rápidamente trepó a su caballo para luego salir a todo galope por el accidentado camino rumbo a la Barranca del Infierno, donde tenía su guarida y tomó varias armas algo mohosas pues hacía tiempo que las había robado en sus fechorías de asaltante; luego de cargar buen número de armas, con la ayuda de sus hombres puso el cargamento

en caballos y mulas para trasladar el arsenal a la hacienda de San Antonio, mismas que puso a disposición de doña Catalina, para juntos idear un ataque sorpresa en contra de los mentados realistas. El día acordado llegó y en la madrugada, los hombres de Juventino se dividieron en dos grupos cada uno para apoyar a la gente de Acámbaro, y a los pueblos circunvecinos.

Pórtico de la ex hacienda de San Antonio, donde Catalina Gómez de Larrondo, comunicó al pueblo la llegada de Hidalgo para organizar al Ejército Libertador.

Valerosamente el personal de la hacienda avanzó en las maniobras, ahí también lideraba el soldado insurgente que estaba al mando de Aldama apodado el Torero Luna. Los hombres estaban armados rústicamente, dispuestos a obedecer las órdenes de la patrona y de Juventino. Todos ellos salieron al amanecer y se colocaron en sus puestos, Juventino llevó a sus hombres hacia el lugar denominado La Venta en donde pacientemente se

mantuvieron hasta medio día y de repente a lo lejos vieron venir la polvareda de los carruajes, al aproximarse estos, observaron que por delante venían dieciséis vaqueros custodiando a dos diligencias, una de ellas era el correo entre México y Valladolid, la otra que les pareció muy sospechosa, resultó ser la comitiva realista; formada por el comandante militar Diego García Conde, Diego Rul comandante de las fuerzas provinciales y el intendente de Valladolid Manuel Merino con su escolta militar, llevando en su poder gran cantidad de oro para organizar la campaña en contra de la insurgencia. Una vez que se detuvieron, vieron bajar a seis individuos con uniforme militar, de repente uno de los vaqueros habló con uno de los cocheros, en esos instantes de distracción Juventino dijo a dos de sus hombres que se unieran al contingente y que siguieran todos sus movimientos, mientras él apresuradamente montó su caballo y a todo galope fue a reunirse con la gente que tenía preparada doña Catalina en la otra salida del pueblo. Eran ya las tres de la tarde y una vez que estuvieron listos, el contingente de militares en sus diligencias partió rumbo al pueblo; pero decidieron no entrar por temor a un alboroto más bien se desviaron para luego tomar el camino Real, rodearon el pueblo pero iban algo angustiados por la absoluta tranquilidad y silencio de esos parajes.

Más o menos a las cuatro de la tarde, los insurgentes intempestivamente se apostaron en el camino, otro grupo a la retaguardia compuesto por quinientos hombres y algunas mujeres; aunque estas retiradas del conjunto se colocaban hacia un lugar llamado la Trasquila en lo alto de una loma, también los hombres a caballo estaban armados con cuchillos y se encontraban en ambos lados del camino; por órdenes superiores todos guardaban silencio hasta que las mujeres empezaron a gritar: "¡Ahí vienen, Ahí vienen!", fueron ellas las primeras en hacerlo, debido a que se encontraban en un punto más alto y al final del contingente, en unos momentos más todos vieron acercarse otra vez la polvareda que levantaban los carruajes del correo y la diligencia real en que viajaban los dirigentes

españoles. Al llegar a ese lugar los confundidos realistas y guardias se bajaron rápidamente de los carruajes, pero éstos al intentar usar pistolas, fueron heridos con una lluvia de piedras, pronto fueron amonestados por el administrador de don Juan Bautista Larrondo para que no los matasen, luego él hizo subir a los militares a aquellos carruajes, llevándolos inmediatamente para Acámbaro, allí les dieron alimentos y atenciones médicas a sus heridas; mas sin pensarlo, doña Catalina de inmediato mandó avisar a Hidalgo de las acciones realizadas por medio de un mensaje que decía:

"Habiendo sabido que pasaban por este pueblo tres coches con Europeos con destino a Valladolid hice que mi cajero auxiliado con algunos sujetos saliese a aprenderlos; suponiendo que de este modo serviría a V.E. y cooperaba a sus ideas. Se logró en efecto la acción prendiendo al Conde Rul, Intendente de Valladolid al Teniente Coronel de Dragones de México, pero con tanta ventaja que por nuestra parte no se derramó una gota de sangre, y por la de ellos todos quedaron gravemente heridos. Yo quedo gloriosamente satisfecha con haber manifestado mi patriotismo y deseosa de acreditar a V.E. los sentimientos de amor y respeto que tengo de su persona".

Dios guarde a V.E. a Acámbaro
Octubre 7 de 1810
María Catalina Gomez de Larrondo
Exmo. S.D. Miguel Ydalgo.

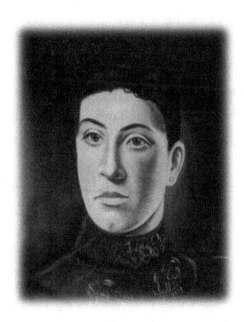

Pintura al óleo sobre tela, de Catalina Gómez de Larrondo.

Esta acción fue muy importante en la gran contienda que se avecinaba, pues dejó libre de peligros la zona para el avance de Hidalgo hacia Valladolid y la ciudad de México ya que antes tenían planeado hacerlo por Querétaro y quién sabe con qué suerte hubiera pasado allí. Ese cambio de planes y de ruta ocasionaría más tarde que José María Morelos y Pavón, se entrevistara con Miguel Hidalgo y Costilla para que así diera comienzo a la insurrección del Sur. En esos días se llenaban de júbilo las fuerzas insurgentes que atinadamente atraparon a los realistas, pues el camino estaba ya libre y la lucha libertaria contaba con considerables recursos económicos tras el botín obtenido; mas una vez que llegaron a la villa de Acámbaro, Juventino sin su pañoleta de ladrón, emocionado marchaba por las calles al frente de su grupo, para reunirse con el libertador Miguel Hidalgo, comentándole su deseo de unirse al ejército, y así partieron rumbo a Valladolid. Cuando llegaron entraron a esa pacifica ciudad sin resistencia ya que de sobra le era conocida a Hidalgo y parte de la gente lo respetaba, además ahí se aumentó considerablemente el número de

sus fuerzas armadas sumando a ochenta mil, por la unión del regimiento de Dragones de Michoacán y del mismo modo las arcas monetarias también aumentaron con lo obtenido de los particulares y simpatizantes.

Hidalgo ordenó que no se mencionara el nombre del rey de España, don Fernando VII, ya que deseaba que el país fuera absolutamente libre. El día veintiuno, todos partieron para Charo, allí fue donde lo alcanzó don José María Morelos y Pavón quien había sido ex alumno de Hidalgo, y que ahora como su nuevo maestro lo comisionaba a la insurrección del Sur para apoderarse del puerto de Acapulco. Cuando quedaron de acuerdo y tras una inolvidable despedida, porque irónicamente ninguno de los dos sabía que jamás se volverían a ver. Hidalgo prosiguió su marcha hacia Indaparapeo de allí a Zinapecuaro y reanudaron luego para Acámbaro, donde dejaron las pesadas arcas del tesoro que les impedía moverse con libertad. El día veintidós de octubre del año 1810 en el mismo sitio donde surgió el primer ejército nacional mexicano; fue una fecha importante porque en aquel día se hicieron destacados nombramientos hacia su persona. Quedando del otrora cura Hidalgo como Generalísimo de la Nueva Nación Americana, en ese lugar reclutaron a todos los hombres de a pie que llegaron a sobrepasar los mil. En plena reunión se hicieron los nombramientos de Oficiales Generales, donde Juventino recibió el grado de Teniente, sumándose al ejército muchos hombres criollos que simpatizaban con la causa. Se ofició una Misa y se celebró un Te-Déum con repiques de campanas y salvas, pasando luego al desfile militar en el cual pasaron revista los mil hombres de a pie, seguidos por los de a caballo, sumando una cantidad aun mayor para el ejército libertador, los que eran dirigentes iban uniformados de la siguiente manera:

"Hidalgo un vestido azul con collarín, vuelta y solapa encarnada, con un bordado, y todos los cabos dorados, con una imagen grande de Nuestra Señora de Guadalupe, de oro, colgada en el pecho.

El de Allende, como capitán general, era una chaqueta de paño azul con collarín, vuelta y solapa encarnada, galón de plata en todas las costuras, y un cordón en cada hombro que daba vuelta en círculo, se juntaban por debajo del brazo en un botón y borla colgando hasta medio muslo; los tenientes generales con el mismo uniforme, sólo llevaban un cordón a la derecha, y los mariscales de campo a la izquierda.

Los brigadieres a mas de los tres galones de coronel, un bordado muy angostito; y todos los demás la misma divisa de nuestro uso".

Una vez que todos estaban listos, el ejército libertador continuó su marcha nuevamente rumbo a Valladolid de ahí para la ciudad de México, en las orillas de aquella importante ciudad colonial aconteció la decisiva batalla en el monte de las Cruces. Juventino con gran valor participó junto con otros insurgentes en la lucha cuerpo a cuerpo y por fin tras un gran derramamiento de sangre, ganaron los insurgentes, pero Hidalgo no atacó la ciudad por temor, al retirarse su menguado ejercito se topó en Aculco contra las tropas de Félix María Calleja; tristemente el seis de noviembre fueron derrotados por lo que regresaron a Guanajuato con los ejércitos divididos y muy castigados, iban unos con Hidalgo y otros se fueron con Allende, Juventino decidió acompañar a Hidalgo hacia Guadalajara donde aconteció otra gran batalla en el Puente de Calderón el diecisiete de enero de 1811 que desgraciadamente volvieron a perder los insurgentes; por tanto Juventino regresó para la villa de Acámbaro, uniéndose con otras tropas a las órdenes de don Ignacio López Rayón, quienes tras abastecerse volvieron a la guerra el diecinueve de mayo de 1812 obteniendo un triunfo en Lerma contra el Batallón de México, al mando del coronel realista Rafael Calvillo. Juventino solicitó defender la plaza de Acámbaro la cual retomó con varios aguerridos hombres, donde desempeñó una buena labor de vigilancia; pero en una contienda fue herido, más sin embargo no se intimidó y continuó

luchando defendiendo a su pueblo; desafortunadamente él y ocho de sus hombres fueron apresados, sin previo juicio militar se dieron órdenes estrictas de fusilarlos cuanto antes, con los ojos vendados y de pie los acribillaron, Juventino con cara altiva recibió tres proyectiles en el pecho que lo hicieron rodar por el suelo, en esos terribles momentos de dolor, metió su mano derecha hacia su pecho y extrajo de su camisa la estampa de la Virgen del Carmen, misma que años antes había sido obsequiada amorosamente por su amada Olivia, y donde iban impresos de su puño y letra, sus nobles sentimientos de amor; se la acercó a la boca y la besó para dejar marcados sus labios en aquellas letras que pronto se llenaron con borbotones de sangre que le salían sin parar de su cuerpo. De esa trágica forma terminó la vida de aquel valiente patriota, al igual que muchos otros héroes anónimos que lucharon al lado de Hidalgo. Doña Catalina Gómez de Larrondo fue llevada a la ciudad de México por las fuerzas de Félix María Calleja donde permaneció recluida en la cárcel de Belén, meses más tarde moriría aquel inquisidor Calleja, comandante en jefe de los realistas, antes de morir ya había mandado construir horcas en las plazas de Guanajuato en las cuales ejecutó a guanajuatenses que buscaban la libertad; el Padre de la Patria ya había sido fusilado junto con Allende, Aldama y Jiménez al Norte en Durango. Es justo que evoquemos y recordemos a esos primeros patriotas como muchos otros ignorados, quienes fueron los que ofrendaron su vida por la emancipación de lo que hoy llamamos México.

Investigación para comprobar los sucesos históricos

Los jefes del primer ejército libertador murieron sin tener el gusto de ver la libertad de la nueva patria. Debido a que en Acámbaro se reorganizó el ejército, localizamos la casa de don Herminio Serrato donde se confeccionaron los primeros uniformes militares; en ese lugar hicimos planos, excavaciones y rescatamos algunos objetos que nos han servido como evidencia.

En la casa con una cruz en lo alto, trabajaba la modista Maura Macías,
ella confeccionó los trajes militares de los jefes insurgentes.

La modista Maura Macías de Valladolid, llegó a vivir en Acámbaro, donde
se casaría con Herminio Serrato, esta es su lapida en mármol.

Objetos cubiertos con lodo fresco que salían a la superficie de nueva cuenta.

Muchas otras personas quedaron en el anonimato como Juventino, que no aparece en los libros de historia, él solamente fue feliz cuando se enamoró de la bella muchacha Olivia, en sus últimos días la recordó amorosamente, ya nunca pudo verla físicamente, se arrepintió de su azarosa vida dedicada a las actividades ilícitas; sin embargo, cambió radicalmente con el fin de dicarse a la causa libertaria, dando ejemplo de valentía y honor.

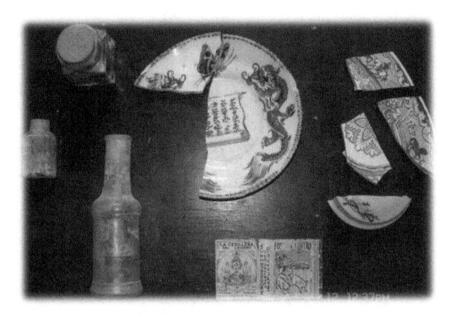

Objetos recuperados de la casa de don Herminio Serrato.

La historia no menciona a estos héroes anónimos, por eso se han olvidado los objetos de valor que fueron escondidos en la cueva de la Barranca del Infierno, seguramente allí también está ocultó parte de aquel dinero invertido por el gobierno monárquico de España para su colonia muy apreciada; es poco probable que los insurgentes hayan gastado en su totalidad toda aquella riqueza. Se cuenta que Catalina Gómez de Larrondo reunió ese botín junto con un gran tesoro en monedas de oro y plata, generados a lo largo de muchos años, el cual fue confiado a Juventino, aquel ladrón de caminos pero fiel peón e insurgente, ya que la hacienda de San Antonio estaba muy expuesta y corría riesgo de ser saqueada por el descontrol de aquel movimiento de insurrección.

Mis parientes, la familia Sandoval dueños actuales de la ex hacienda de San Antonio, en cierta ocasión se pusieron a pintar con cal unas habitaciones, sorpresivamente descubrieron un grabado cincelado en un pilar del centro de una aislada habitación, se les ocurrió repasar el grabado con pintura

negra con el fin de poder descifrar los signos pero no pudieron fue entonces que me mandaron llamar para que yo les descifrará aquellos códigos pero tampoco pude hacerlo; hasta la fecha permanecen indescifrables estos jeroglíficos esculpidos en la roca del pilar, claramente muestran una cruz, además dejan entrever otros dos signos: un cerro a lo alto y una extraña base donde se apoya, suponemos que esto se cinceló por las personas relacionadas directamente sobre algún entierro y que decidieron plasmar datos que solo ellos entendían usando la simbología en la ocultación de tesoros, que se señala así en mapas o grabados del mundo, en México se utilizaron como se podrá apreciar en la siguiente comparación:

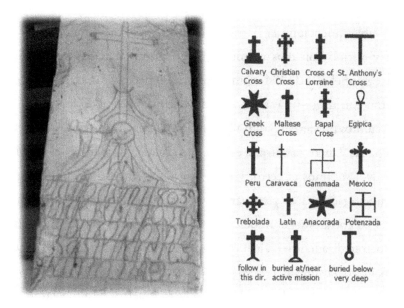

Extraños códigos grabados en una columna de la ex hacienda de San Antonio y Símbolos de los tesoros en el mundo según: www.treasurehuntersuniversity.com

Algunas personas de edad avanzada, comentan que la olvidada cueva o antigua mina, está retirada de toda civilización, aproximadamente a unos diez kilómetros; como si sus constructores de aquel tiempo lo planearon

a propósito para aprovechar la intrincada orografía del lugar, todos estos datos mencionados me intrigaron y despertaron en mí un interés por saber más del tema.

Un día de desvelo, me nació la idea por comprobar esto, hasta saber si era cierta esta historia poco conocida en Acámbaro, Guanajuato, en sus alrededores y por supuesto en México. Con mucho entusiasmo puse mi mayor dedicación en investigar cualquier dato que surgiera. Fortuitamente, en una investigación histórica que realicé sobre las ex haciendas de Acámbaro en 2007, me encontré con una persona de muchos años que desde su infancia ha vivido en esta localidad; minuciosamente me describió los límites de las ex haciendas de San Nicolás y San Antonio, entre otras importantes que ahora no existe rastro ni ruina en pie.

También mencionó la Barranca el Infierno, le pregunté si había una cueva y afirmó con ojos atónitos que el mismo la había explorado de chamaco por el año de 1945, junto con cuatro personas más, pero solo dos pudieron entrar por un estrecho hoyo, continuó diciendo:

-"Salimos un viernes Santo a las 3 de la mañana, llegamos pa la Barranca como pa las 7, pero la entrada esta oculta como a 50 metros del otro lado del arroyo, subimos el cerro, y pos el hueco es angostito, chiquito, pero entra uno agachándose y en partes se camina parado, hay que agacharse otra vez pa entrar, luego un descanso y allí hay un ollito en la pader que se ve todo, solo de adentro pa juera y apunta a una piedra grande azul a medio arroyo, luego hay que meterse en un hoyo cada vez más chico tres veces y ya pa adentro el túnel estaba amplio como de tres metros de alto y larguísimo como de 200 a 300 metros, caminamos harto tiempo, tenía en las paderes troncos de madera, y en el techo vigas gruesas; aluzamos con las lámparas de casería pero nos empezaron a salir los vampiros y nos agachamos, luego alcanzamos a ver en medio de la cueva un brocal ademado de piedra y pos nos pasamos al otro lado por la orillita apenas podíamos era poco espacio y me quedé en la mitad de la orillita y solté una piedra y pos tardó

muchísimo en caer, hasta que cayó y se oyó bien lejos pero sonó finito como en metal, luego pa arriba estaba un boquete, se veía muy alto en el que entraba una lucecita de juera. Del otro lado seguimos caminando buen tramo lo mismo que al principio y al final vimos como una puerta tapada con mezcla durísima y piedras, le dábamos de machetazos y no más salían chispitas y pos nos salimos, le dije a mi compañero que nos jueramos, si se cae esto naiden nos saca . . . años despúes quisimos entrar otra vez, pero pos se derrumbó una parte pa dentro por la humedad".

El día 20 de febrero del 2009, fuimos a ese lugar con un amigo llamado Pancho que años atrás contraté para la cosecha de miel de abejas. El toda su vida ha hecho lo que su padre que se dedicaba en recorrer aquellos parajes vírgenes donde no vive nadie en kilómetros, en la recolección de tierra para macetas en su peculiar burro.

Pregunté entonces si conocía la mencionada cueva y comentó:—"Pos si yo para allá ando, desde que mi apá me enseñó el camino, él ya murió, pero también se metió a la cueva pero no llegó al pozo nomas a los cuartitos de los que allí vivían, a mi me dijo que había barriles, y nada más no le siguió, pos él no le interesaba eso, el trabajaba con sus animales y con su burro en el campo, el día que queras vamos", yo le sugerí el domingo más cercano y me dijo: "aquí te espero".

Huizache donde trepan el rastrojo e inicia la caminata entre las laderas de los cerros.

Llegamos a su casa el día 22 de febrero del 2009, a las seis de la mañana, nos acercamos a su jacal en la obscuridad, los burros que tenía amarrados comenzaron a rebuznar y perros a ladrar, entonces salió el de su humilde hogar, diciendo:—"ya estamos listos, me llevo la barra para disimular con los campesinos . . . pa que crean que vamos a los camotes y de paso traemos unos camotes silvestres de por allá". Viajamos en mi camioneta **Toyota** atravesando dos poblados Arroyo de la Luna y Arroyo Colorado hasta que llegamos a un hermoso paraje, en él hay un huizache donde trepan el rastrojo del maíz, nos internamos en la abrupta serranía con Victor Hugo, Pancho mi guía, y sus tres hijos, eran ya las siete de la mañana.

De repente los más pequeños se metieron en un sembradío, tomando cada uno ramas de garbanzo para comerlas y saborearlas en el trayecto, él dijo:

-"toma tu también, están bien guenos", caminamos entre la ladera de los cerros, púes el arroyo estaba más abajo; al avanzar soplaba un viento que silbaba entre árboles, huizaches y otros arbustos.

Todo el trayecto estaba verdaderamente silvestre y quieto, simplemente virgen, pues la naturaleza es bella en sí misma, crecen flores silvestres en pleno camino, hay un sendero que apenas se nota, dejado por los antiguos moradores de la Barranca del Infierno, como Juventino y sus hombres que se aislaron al vivir en aquella apartada zona, sin la presencia humana que contamina al dejar basura, talar árboles y cazar animales indiscriminadamente. En un paraje, mi guía comentó:—"mira aquí hay un gran árbol de zapote" a un lado del antiguo camino,—"este tuvo que haberlo sembrado alguien" replicó,—"¿tú crees que este se va a dar solito por acá lejísimos?".

Tardamos una hora en llegar al tan deseado lugar, los niños rápidamente corrieron para decirme que había unas letras en las piedras,—"venga, aquí están", aceleré el paso para alcanzarlos, mientras mi amigo observaba la entrada de la cueva ubicada unos metros arriba y los niños esperaban a que llegara, al acercarme a la que entonces creía que era una presa, aunque al observar bien noté que las piedras estaban en pie a la mitad del arroyo seco; pero en tiempo de lluvias corre allí un gran torrente de agua, que viene de las montañas de Michoacán donde inverna la mariposa **Monarca** que viaja a calentarse desde Canadá.

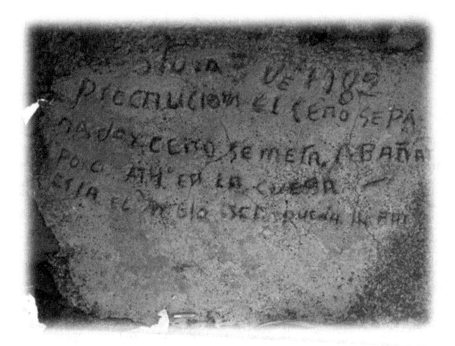

El grabado del lado Oeste con una flecha apuntando a la cueva.

Con gran curiosidad traté de leer las inscripciones pero no pude porque las letras estaban muy ilegibles por la intemperie; afortunadamente llevábamos un lápiz que partimos a la mitad y les pedí de favor a los niños que me ayudarán a remarcar letra por letra, terminamos primero de marcar la primera inscripción grabada en la esquina superior derecha de la supuesta presa, al termino del texto está grabada una flecha que señala hacia la cueva y dice lo siguiente:

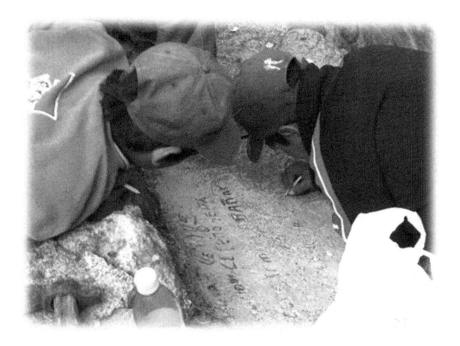

Los niños remarcando el grabado con lápiz.

"1782 LA CUEBA deL DINERO". La otra esculpida en la esquina derecha dice más o menos así: "o tu A 3 de 1782 PrecAucion El q e No SEPA nado Y q e SE META A BAñAY Por AY. En LA CUEBA— ESTA EL DIABLO SELO pueda llebar".

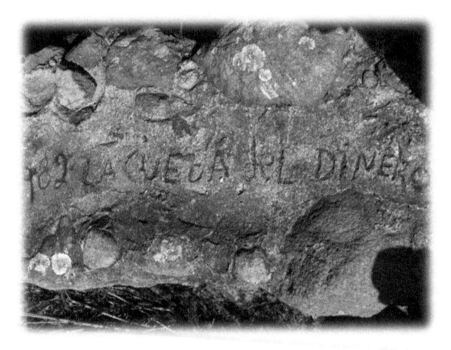

Otro grabado en la parte opuesta.

En un pedazo de papel escribí los datos y fotografié el grabado. Entonces mi amigo les dijo a sus hijos:—"vamos a la cueva", (la entrada está exactamente arriba de las grandes piedras que tienen las inscripciones). Subí la empinada ladera de unos 100 metros; al llegar a los 20 metros quedé sorprendido del tamaño del boquete y tomé la ubicación con un GPS (sistema de posicionamiento global) obtuve los siguientes datos proporcionados por los satélites: altura 2058 metros sobre el nivel del mar, la localización o sea las coordenadas geográficas: latitud North (Norte) 19° 59. 214′ y longitud West (Oeste) 100° 39. 088′ la distancia que recorrimos al caminar desde donde dejamos la camioneta fue de: 2.63 kilómetros, las distancias para los puntos de referencia más cercanos fueron: distancia para la hacienda de San Antonio 5 kilómetros y para la localidad de Acámbaro a: 9 kilómetros. Guardé el instrumento y saqué algunas fotografías del lugar, le pedí a mi amigo Victor Hugo que me acompañara para entrar a

la cueva, pero él me contestó:—"me causa temor, únicamente te acompaño hasta el primer descanso", entramos todos por el boquete principal que era muy bajo, como a diez metros estaba el primer descanso donde nos detuvimos para sacar unas fotos con flash, analizar el terreno y planear las acciones a tomar; decidí explorar la caverna, mis amigos Pacho y Victor Hugo tuvieron miedo y no aceptaron acompañarme, el hijo mayor de Pancho si se arriesgó a seguirme, su papá nos dijo:—"váyanse con mucho cuidado", todo estaba en tinieblas así que con lámpara en mano seguimos por el lado derecho de la caverna, avanzamos un pequeño tramo y nos metimos en otro boquete muy bajo, nos tuvimos que agachar, al pasarlo nos levantamos inmediatamente y nos dimos cuenta que era otro descanso; al fondo se veía que seguía la cueva que se iba achicando por eso decidimos meternos en otro boquete mucho más estrecho que el anterior, el muchacho tuvo que sostenerme la cámara mientas yo me arrastraba con dificultad y con la lámpara traté de ver el interior o el fondo de la caverna, por un momento pensé, que hago aquí, y si me sale un animal o algo; pero mi interés por hallar alguna evidencia del tesoro era más grande, así que continuamos hasta llegar a otro descanso de regular tamaño desde donde se veía otro boquete más pequeño, yo pensaba continuar; pero miré que el muchacho estaba temeroso e indeciso así es que nos detuvimos y noté que este lugar estaba más caluroso y húmedo, las fotos que tomé allí y que luego analicé, salieron con una especie de neblina, de ahí todas las demás que tomé salieron muy borrosas por lo que decidí guardarla y utilizar solo la lámpara de cuerda que llevaba, me cercioré que si estaba muy incomodo pasar aquel pequeño boquete que no se le veía fondo; pero si continuaba hacia arriba y dije al muchacho: Aquí hay que venir con otra ropa y equipo apropiado, ¡vámonos!. El muchacho me pidió la lámpara y rápidamente se dio la media vuelta, fui detrás de él, me atemorizó la obscuridad total; pero me repuse y solo lo seguí por el camino que ya habíamos recorrido. Al llegar al descanso amplio se detuvo porque a mano derecha se observaba mucha

tierra junta y un hueco entre las rocas, el muchacho intentó de destaparlo; pero no pudo, intenté sacarle unas fotos pero salían borrosas.

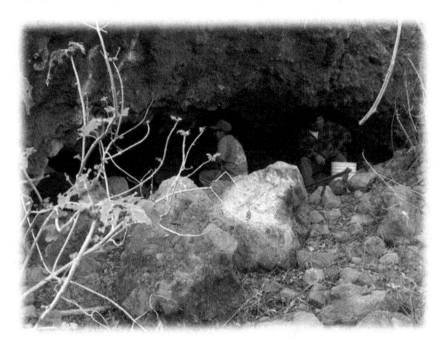

Un niño y nuestro guía Pancho a la entrada de la cueva.

Estábamos ya a punto de meternos por el último boquete para salir y se me ocurrió pedirle que me sacara una foto, para que se notara la altura de la cueva, aceptó, no sin antes explicarle como lo hiciera, por unos instantes me quedé inmóvil en total obscuridad hasta que apareció la luz del flash, inexplicablemente la foto salió perfectamente bien, pasamos el último boquete ya más tranquilos de tanta adrenalina acumulada. Al salir de la cueva nos encandilamos, mis amigos que nos esperaban se habían puesto a sacar camotes con los otros dos niños, al vernos salir de la cueva suspendieron su labor y con gran emoción nos preguntaron:—"¿hasta dónde llegaron?", les informamos que recorrimos unos 120 metros y que nos fue difícil pasar el último boquete, decidimos abandonar esta vez la

cueva de la Barranca del Infierno; pero con la idea de volver en otra ocasión con más calma y mejor equipados. Al analizar los hechos descritos me doy cuenta que por acá hace falta un grupo de espeleólogos y aventureros con tiempo, equipo y recursos suficientes . . . , para rescatar el tesoro escondido en esta cueva sin explorar profesionalmente, ubicada en una cordillera de cerros, montañas entre Guanajuato y Michoacán, México. Así con todo lo expuesto, definitivamente existió una lúgubre cueva o mina, donde se encuentran insospechados tesoros de la colonia gobernada por el poderoso imperio español, que impuso su lengua, cultura y religión; pero que ha olvidado rescatar las riquezas que yacen en mar y tierra.

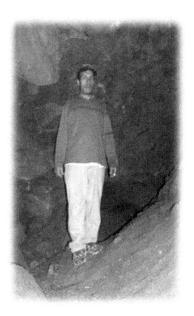

El coautor Antonio Agraz en el interior de la cueva de la Barranca del Infierno.

Capítulo VI

Una guerra civil de tres años

Dibujo ilustrativo de la distribución de posibles riquezas en la guerra de Reforma en México.

Periodo aproximado en que enterraron riquezas
1858-1861

El gobernante mexicano Antonio López de Santa Anna continuó en la política hasta 1855, fue destituido por Juan Álvarez y éste por Comonfort, ellos eran liberales por lo que mantenían constantes enfrentamientos con los conservadores, que estaban al mando de Félix María Zuloaga, en la disputa los liberales obtuvieron mayor apoyo cuando llegó al poder Benito Juárez en 1858, éste fue quien promulgó las leyes de Reforma, periodo conocido también como la Guerra de Tres Años. Dicha reforma limitaba los privilegios del clero y declaraba a todos los ciudadanos iguales ante la ley. Asimismo promulgaba que la Iglesia no tenía que tomar parte en el gobierno, por lo que se empezaron a confiscar y a vender los bienes clericales, sus terrenos y las extensas fincas, vasos sagrados de oro y plata, incrustados de piedras preciosas; las ganancias fueron en millones de pesos que pasaron al Estado.

Bastaron solamente cien días para acabar con tesoros y obras de arte, así como con trabajos intelectuales que se habían logrado casi desde la Conquista; no se pudieron proteger porque las leyes de Reforma se impusieron en rotunda ejecución por la fuerza, esto obligó a que los muchos ministros católicos abandonaran definitivamente el país.

Hubo consternación y alboroto en el pueblo—que era en su mayoría católico-, además los huérfanos y ancianos se quedaron sin protección, pues todos albergues de ayuda eran controlados por la Iglesia. La consecuencia fue que se desató una gran protesta apoyada por los conservadores y una rebelión de ochocientos hombres que tomaron las armas y fusilaron al liberal Melchor Ocampo y a Santos Degollado, lo que provocó una incontrolable guerra de guerrillas. En 1861 los liberales derrotaron al conservador Miguel Miramón y fue entonces cuando el presidente Benito Juárez regresó a la ciudad de México victorioso porque ganó con dicha

ley, que según él daría gran libertad a México. Ese proceso reformatorio que vivieron los mexicanos fue crucial para tener la República actual; pues según estos reformadores la educación en nuestro país debería ser laica y gratuita. No obstante, jamás se ha demostrado qué atraso o adelanto educativo ha vivido nuestro país; lo que sí sabemos es que los mexicanos aún buscan su libertad educativa al precio que sea, pues la mayoría de nuestros compatriotas desconocen si dicha enseñanza laica en realidad ha beneficiado o perjudicado a la nación.

¿En realidad nuestro pueblo se ha beneficiado de la educación laica?

PRELUDIO QUINTA GENERACIÓN

El lugar desapareció completamente, ya no están en la memoria del hombre, ni vestigios ni ruinas. Han quedado sepultadas por toneladas de cenizas arrojadas del volcán Paricutín en su génesis. Ahora es un santuario de lava. Sólo existen playas volcánicas en los alrededores, donde la piedra derretida se solificó en inmensas crestas de olas formando despeñaderos y sus habitantes de lengua extraña no atinan a recordar.

No vine a decir mi nombre. Lo mismo es eso que nada. El propósito es contar la historia familiar, tan familiar como lejana y tan lejana como inverosímil. Algunos, mis amigos, ya la han escuchado en el bar y la tertulia entre el efluvio del ron y la tenebra de los cigarrillos con cachimbas de tabaco aceitando el viento entrecolado bajo rendijas en los salones de las malas mujeres. Y no por causa alguna me agrada repetirla como tanto me agradan esos nobles lupanares; pero bajo el efecto de neuronas alcoholizadas, en mi mente atacada ya por una demencia precoz, temo olvidar, faltar a la memoria o exaltar algún hecho de este relato que empezó hace más de doscientos años, equivalentes a 5 generaciones lineales, que comenzaron al otro lado del Atlántico, en un puerto echado a las aguas del Mediterráneo. Ahí recibió bautismo un débil mozalbete, dentro de un templo maronita de altas ventanas y portón hacia un callejón estrecho en un barrio de Beirut, bajo el acoso de los genízaros turcos; luego no se le vuelve a reconocer el camino hasta pasadas las décadas, muy cerca de donde ahora estoy, una población perdida, aún sobreviviente más humilde que gloriosa en la Sierra Madre Occidental y de nombre Pomacuarán,

avecindada a la ya desaparecida hacienda ovejera de Arato, parte de la municipalidad de Paracho, Michoacán, fundada un poco antes de iniciada la guerra de Independencia.

Hablando del tatarabuelo, su procedencia sigue siendo sombría; poco contaba del asunto en su deficiente castellano aprendido con prisa durante un azaroso trayecto marino. Podríamos desenterrar aún sus reliquias, que desde hace un siglo dejaron de ser alimento para lombrices y se hacen polvo en el atrio del templo de Pomacuarán, donde una lápida de cantera pulida por el tiempo y el agua indica que allí reposan los restos mortales de Félix Jasso Haro, benefactor de naturales y tierras de la meseta Purépecha, en el mismo corazón cultural michoacano. Murió de 109 años de edad en el año de 1900, lo cual deduce, nació en la última década del siglo XVIII, aún en la época de los piratas y previo a la revolución industrial, la locomotora de vapor y los grandes descubrimientos; pero no hay registro de su nacimiento para confirmarlo. El no era mexicano y de cualquier manera, todas las actas civiles, mercantiles y judiciales se perdieron en la revolución, cuando Inés Chávez García derrumbó la hacienda a cañonazos con su batería de montaña, ocupó la zona y prendió fuego al pueblo de Paracho, quemó la iglesia, el registro civil y todo cuanto le sirvió de candela al gavillero, quedó solo el recuerdo, la troje de mi tía abuela y el hospicio para huérfanas indígenas, en una villa de tres mil casas.

Dos razones me decidieron compilar y dar a conocer estas historias; la primera porque son memorables, como lo es que se cuenten cinco generaciones después, bien entrada la era espacial, pasadas las dos Grandes Guerras y posterior a haber nacido, madurado y muerto la Unión de Repúblicas Socialistas Soviéticas, uno de los imperios más poderosos jamás conocidos, hechos que mi tatarabuelo nunca imaginó, aún cuando todo pasó en el siglo en que él murió. Don Félix fue un hombre de 3 centurias, es de perdonar por eso que en el paso de estos tres siglos las historias se distorsionen un tanto y no se encuentren siquiera en orden cronológico.

Cómo poder contarlas sin faltar a la veracidad, sin entregarme platicando vanas glorias de ancestros, quizás delirios de hombres no tan ilustres como ingeniosos. A la vez aseguro tienen cierto toque de verdad las pláticas tal cual me fueron relatadas a lo largo de mi vida, aunque en esencia se trate solo de cuentos anecdóticos, carentes del propósito didáctico-moralizador como debían de serlo en los tiempos del manco de Lepanto. Estos se han escrito a ratos en la tibieza de tabernas, previo a quedarme dormido para terminar perdiendo los zapatos como dipsómano.

Cierto es que últimamente la mente falla y la memoria no demorará en abandonarme, para dejarme huérfano de recuerdos, mucho antes de morir, por eso la necesidad de escribir, de contar todas las vicisitudes recabadas en 3 centurias e iniciando por lo último, cuando finalmente llegué a esta tierra que jamás había pisado; pero tan bien reconocida por los recuerdos de mi imaginación como si toda mi vida la hubiera transcurrido aquí sin nunca alejarme.

La segunda razón viene a sazón de mis terrores nocturnos aquejándome desde la infancia, cuando todo muere en la noche y aún no se si consciente o dormido, desde alguno de tantos limbos, oigo la voz de un incubo que se presenta como el más lejano de mis ancestros, suplicándome cerrar un círculo, pues las almas no encuentran paz hasta concluir los ciclos y si alguno quedara abierto, vagará en el mundo toda la eternidad y sueño, noche tras noche me miro. Estoy arando, araño la tierra con una yunta de bueyes, pistola en mano. Camino, al tiempo que hago surcos muy lento, cada vez más pusilánime en la arcilla pegajosa, de chicle, húmedo de lágrimas, de saliva. Mis botas se atoran en la espesura. Una y otra ocasión los músculos son más tensos para liberarlas del lodo. Entonces volteo el rostro y lo miro. Aquel incubo es un diprosopus que me persigue con grandes pasos y yo anegado en el fango sin manera de huir. Hago entonces una bestia de mí mismo para hacerle frente a la que tengo atrás y sobrevivir. Es cuando el diprosopus se libera del dolor, ahora es un niño

más, como cualquier otro en el mundo. Antes de jalar el gatillo o asestar el golpe estoy sentado al borde de la cama sudo la arcilla y sorbo la noche, no sé si consciente o despierto, pero he vuelto la mirada sobre la espalda y no he encontrado otra manera de descifrar la encrucijada sino volviendo sobre los pasos de mis ancestros.

Un inmigrante que se hizo hacendado en México.

Por eso mientras el tiempo se acerca, camino sobre el atrio del curato en Pomacuarán y doy fe de que conozco ya hasta la última piedra, todos los resquicios de esta iglesia, el retablo, la duela de madera que data de la colonia pero aún huele a encino recién aserrado, la bóveda con frescos también olorosos todavía a pintura, ésa sí ya un poco rancia por el aceite; palpo los rincones descarapelados de las paredes como las arrugas de los acianos de hace dos siglos, cacarizos por las viruelas y reconozco texturas,

los matices de esos tonos añejados en la oscuridad, todas y cada una de sus lascas, como todas y cada una de las casas de pueblo, también añejadas en la oscuridad de la niebla perpetua a esas alturas, con sus muros de madera asentados sobre mampostería rosada y negra de piedras volcánicas con canteras y resbaladizos techos prietos de dos aguas cubriendo los tapancos, parasitados de musgo fresco dejado por el rocío congelado de las madrugadas, tal como me lo describieron las abuelas en sus relatos. En el atrio de la iglesia hay un campanario con dos vetustas campanas de bronce que contienen inscripciones ya ilegibles por el paso de tantos años, las cuales deben decir su fecha de manufactura y que fueron donadas por mi tatarabuelo. Una es pequeña y tipludita como las mujeres de la costa, además de tener la apariencia de ser más nueva que la otra, tres veces más grande, de color verdoso y llena de lama, salvo por donde choca el badajo con el bronce de sus paredes para emitir un ronco redoble. También hay una tumba de piedra austera, casi desnuda, con forma de sarcófago donde descansan los huesos apolillados del que fue mi primer antepasado. Más allá en la alameda, todo está igual, los mismos árboles, todos los adoquines y el quiosco traído de Florencia por don Félix. Solo hace falta en una de sus esquinas la estatua haciendo memoria de algún olvidado benefactor.

Una Campana rota que data de 1727.

Ese ha sido el motivo de mi visita, todo pueblo necesita un héroe y ésta villa está a punto de recobrar al suyo. "Me lo ha dicho en sueños. Un des-javú". Había existido ya un monumento en su honor dentro de la plaza jardín de San Juan Parangaricutiro, San Juan Viejo o San Juan de las Colchas que levantaron las autoridades locales junto a otra estatua de don Vasco de Quiroga antes de ser convertido el lugar en un santuario de lava y ceniza volcánica por el nacimiento del Paricutín, en mil novecientos cuarenta y tres. Desde entonces quedó casi extinta la memoria de mi ancestro quien fuera propietario de un millón de acres en esa y otras tierras, por eso tengo ya su nuevo monumento de bronce a cuerpo entero, parado en una proa. Solo espero encontrar el lugar exacto de su ubicación, junto a un sauce, sobre narcisos amarillos, donde los rayos del sol lo bañen de oro solo al atardecer para no dañar su metálica dermis como lo hizo al tiempo con las dos campanas.

Félix Jasso salió de oriente medio, desde el centenario puerto de Beirut, antes en poder de los romanos, los cruzados y ya entonces bajo el dominio musulmán a bordo de Talhía, La Flor del Líbano; era una pequeña goleta de vela y en ella tomó rumbo a Cádiz a través del mediterráneo. Se fue huyendo de los genízaros del imperio Turco Otomano cuando quedó huérfano por las luchas intestinas entre cristianos maronitas, ortodoxos y musulmanes. Cruzó el mar Adriático en ese buque mercantil color bacalao de 2 mástiles con el aparejo formado por velas albas de cuchillo y tela de caña percudida por cagarrutas de albatros, dispuestas paralelas a la línea de la crujía de proa a popa con un casco de menos de cien toneladas de desplazamiento, lo que le otorgaba una brillante velocidad de 15 nudos a sotavento y en ocasiones 3 nudos más por sus **spinnalker** en la proa al pegar los vientos de popa. Esta cualidad de la nave salvó a la tripulación de perecer cuando a punto estaban de arribar a Cádiz y, frente a sus costas, fueron sorprendidos a mitad de la batalla en Trafalgar que libraban galos e hispanos contra la armada real del imperio Británico. No tenían defensa contra fragatas y cañoneros en su pequeña embarcación mercante sin artillería, pero más persuasivo fueron los vigías franceses sobre globos aerostáticos; por eso pusieron velas al viento y pasaron de largo los puertos españoles y portugueses evitando el canal de La Mancha plagado de barcos ingleses comandados por Horacio Nelson, quien esperaba un embate de las fuerzas napoleónicas a este frente mientras se encontraba distraído en Trafalgar; era empresa imposible hacer puerto en la península Ibérica y se internaron en el océano Atlántico sin reabastecerse de agua ni alimentos y sin tomar en cuenta las semanas de infierno a merced del piélago, con las bodegas en marasmo. Los días se hicieron un averno y las noches interminables con sus lluvias de luceros les hicieron odiar las estrellas, ellos anhelaban agua, no piedras yermas cayendo del firmamento; en las tardes se teñía la bóveda como una gran sábana blanca de hospital ensangrentada por un chuzo arterial escupiendo cascadas como alfaguara, augurándoles

un mal presagio que se cumplió cuando notaron un color ocre moteado de violeta en la piel, con sangrantes encías inflamadas y fétidas, que les comenzaron a desprender los dientes. Era el escorbuto; todos lo sabían, el escorbuto es una enfermedad padecida por marinos y náufragos al poco tiempo de carecer en su nutrición de cítricos, es mortal si no se reponen los niveles de nutrientes en la dieta durante el menor tiempo posible con frutas frescas. La tragedia era inevitable, fueron cayendo enfermos de uno en uno y después los ochenta tripulantes presentaban ya hemorragias de las uñas con inflamación de las agallas que les impedían tragar agua. El primero en volverse alimento para los tiburones fue el piloto y luego seis marinos más acompañaron al contramaestre. No podían alimentarse de aves por que las gaviotas y pájaros bobos habitan solo las inmediaciones del continente. A veces pescaban cazón del cual bebían su sangre cruda antes de comerlo y poner a secar los filetes de sobra, pero Félix y los sobrevivientes encontraron un remedio para mantener el escorbuto a raya, presente pero en punto latente, mascando los maderos verdes del velamen que recién había repuesto el capitán previo a su salida de Beirut. Cuando se terminó el cazón seco y no pudieron pescar mas porque los vientos alisios alejaron los cardúmenes, comenzó el verdadero calvario. Nunca habían pensado siquiera comer la piel del calzado de los muertos, o por lo menos nadie lo externó, cuando comenzaron a aparecer cadáveres desmembrados de los marinos sobrevivientes, uno por madrugada, degollados a zarpazos, con el rostro como mascado por felinos. La postración de la peste les impidió darle caza al culpable de tal carnicería, al punto que Félix tuvo que aprender a pilotear el barco, pues solo quedaron vivos mi tatarabuelo y tres navegantes más antes de divisar a lontananza el puerto de Santo Domingo de Guzmán.

Cuando desembarcaron en La Española parecían lo que eran: Unos náufragos. No sé con certeza si mi ancestro se arrepintió de dejar su patria en esos momentos; pero juro que maldijo a la madre que parió al capitán

por no haber doblado con rumbo a el Aiun o las Canarias para abastecerse o regresar a Beirut, cuando miró su rostro reflejado en un metal y se dio cuenta que un perro recién aporreado tenía mejor semblante.

Ya repuesto del escorbuto y dando gracias a Dios que fue el único de los cuatro sobrevivientes de la tripulación que conservó todos los dientes, se embarcó nuevamente seducido por las historias de la Nueva España donde había una ciudad que de tan hermosa se le conocía como la ciudad de los palacios, con balcones de plata y techos con vigas de maderas preciosas. Su viaje de Santo Domingo a Méjico tampoco fue fácil. En su navegar de casi tres meses en la embarcación de cabotaje más que militar; combatió contra filibusteros que le siguieron como enjambres al pasar cerca de la isla Tortuga. Los piratas ingleses y holandeses usaban bergantines de 4 mástiles, con un aparejo de velas áuricas y tres palos de velas cuadradas colgando de vergas transversales y aderezadas con la bandera negra de la calavera descansando sobre sus tibias. Eran rápidos mortales, petrificaban con solo verlos entre la bruma, pero ellos también llevaban artillería y los apañaban en combate luchando por su vida a sabiendas que de ser abordados los degollarían. Dos ocasiones divisaron a lo lejos al Holandés Errante custodiado por otras dos naves fantasmas. Solo el viento quien preñó de poder el barco, San Miguel hundido de cabeza hasta el cuello y las velas globo, los libraron de cien años de esclavitud.

En el trayecto dejó escrito a letra palmer exenta de gazapos en una vieja libreta que encontré doscientos años después, como se contagió de amor hasta a las babuchas cuando vislumbró a lontananza una nereida, aquella de tantas tardes de tormenta en el mar Caribe; un ángel o demonio a quien esperó toda la vida pero jamás volvió a ver. Despertaba temprano, tendía la cama y aún antes de que amaneciera se postraba en el portal de su hacienda sobre la mecedora de álamo esperando verla aparecer. En invierno barría la escarcha de la entrada, durante el verano impermeabilizaba los tejamaniles con brea y en otoño mandaba hacer nueva ropa de cama. En

la primavera únicamente platicaba de ella y cada que la recordaba sus ojos cítricos con pestañas de pagoda se humedecían y no secaban hasta ver una nueva estación. Contaban que con su llanto volvió fértil el millón de hectáreas de su hacienda, una de las encomiendas más prodigas de la colonia, que sobrevivió a las leyes de Reforma con su guerra de los tres años, a las intervenciones norteamericana y gálica. Prosperó con el Porfiriato; pero decayó después que se derrumbaron sus muros en la revolución y finalmente se apagó, devorándola el viento, el bosque, la neblina y el cáustico del olvido se encargó de borrar sus huellas digitales con ceniza y fuego, después de la arremetida del agrarismo, que no dejó una tabla sobre la piedra en el casco de la hacienda ni una brizna de hierba en los sembradíos y llanos de pastura.

Pero no fue solo la hacienda lo que quedó soterrado en las cenizas. Bajo los álamos del predio, en el solar posterior, mi abuelo dejó enterrada toda su fortuna en oro con las de tres generaciones atrás, comenzando por la de Félix, quien una vez desembarcó en el Nuevo Mundo, se dispuso ir en busca de un pueblo, entre todos los de La Tierra para instalarse. Primero llegó al altiplano central, donde se puso a la orden de los condes de Terrero en un valle elevado; ellos lo acogieron como entenado brindándole protección y confianza. Ocultó siempre su origen a pesar de ser cristiano y adoptar al catolicismo como religión, por prejuicios de criollos y nativos de la Nueva España hacia los habitantes de los pueblos de oriente medio. Los consideraban herejes, más por mera ignorancia heredada del Medioevo que maldad u orden de la inquisición aún presente y regidora de vidas en el México colonial e Iberoamérica; aunque eran rechazados al creerlos turcos, moros, o en el mejor de los casos, ascendientes de judíos y quienes, debían ser combatidos por haber escupido y crucificado a nuestro señor Jesucristo. En tiempos del Santo Oficio, cuando viajaba de un pueblo a otro donde no era reconocido, colgaba en su carreta una pierna de cerdo, a sabiendas que ni moros ni judíos tenían en su dieta tal alimento por considerarlo impuro,

con este salvoconducto, se evitaba el extranjero ser molestado por tropas virreinales, pasando de largo garitas.

En las venas del joven Félix corría sangre árabe y es de todos conocido que hacer negocios con un árabe es como hacerlos con el diablo y más aún, cuando el diablo no tiene ni en que caer tendido y llega a una nueva tierra en busca de almas y de fortuna. No es por disculpar a mi antecesor; pero tuvo que echar mano de genio y valentía al decidir dejar de ser un paria, pobre huérfano extranjero, refugiado del hambre, para convertirse en gente de razón. No mencionaré mucho más a los condes de Terrero y no tanto por hacerlos poco merecedores de gloria, sino porque si a más de dos siglos aún persiste en mi recuerdo la frescura de don Félix Jasso Aro, tan reciente como la albahaca en la ropa recién lavada, tan fresca como el bronce de su estatua a cuerpo entero que estará en la alameda del pueblo Purépecha donde fue enterrado, puede ser que como a mi aún no se me ha muerto el orgullo de sus memorias y de su sangre que corre palpitando vigorosa en mis capilares antes de fundirse con las carnes, tal vez, todavía sobreviva en alguna buena memoria de los descendientes de estos nobles personajes, el coraje por el agravio y la pillería de mi tatarabuelo contra el conde a quien robó, en uno de los viajes de su mentor y mecenas a la **madre patria**, dejándolo sin la mitad de su oro, piedras preciosas y su rebaño de ovejas.

En aquellos días lejanos el que tenía borregos tenía mucha lana y la lana era dinero efectivo; por eso los negocios más lucrativos hasta antes de la llegada de los géneros artificiales, fueron los relacionados a las manufacturas de los hilados como la lana, el algodón o el henequén, llegando al extremo de esclavizar seres humanos para la obtención de estos tejidos, caídos a la fecha ya en desuso por los derivados sintéticos del petróleo tan vastos ahora. Como ejemplo la guerra de la seda en China, así también la Gran Guerra de Secesión entre los confederados y los Yanquis del Norte, estalló por las fincas algodoneras sureñas, y la Revolución Mexicana se debió a las condiciones de trabajo de los peones henequeneros de Yucatán y los de las

haciendas con telares de lana en el centro y Norte. O en el valle nacional oaxaqueño; las batallas de hace dos siglos por las materias primas de las telas fueron como las desatadas en la actualidad por el monopolio de los hidrocarburos.

Mi tatarabuelo se apresuró entre valles y montañas de la Sierra Madre del Sur pastoreando su botín y cargado con cinco mulas de oro para encontrar un lugar donde establecer un naciente feudo y de donde jamás pudiera ser desterrado ni por las buenas ni por la fuerza, aunque dieran con él los condes o el Santo Oficio, que de haberlo encontrado con grato gusto y razón le habrían arrancado la zalea antes de quemarlo en la pira de leña verde con el sambenito de salteador.

El hacendado platicando con su capataz.

Fue así, gracias esa riqueza mal habida y por dicha causa, tan escondida, como nació la hacienda de Arato, mejor conocida por como la Hacienda Oscura; por sus negras e inmensas paredes de piedra volcánica, con torreones en las esquinas provistos de troneras para defenderse de un posible ataque armado y su gran portón endrino de nogal y fundición de acero. El casco se levantaba sombrío a lo alto de la colina donde las nubes hacían flotar casi invisibles a los blancos corderos y que dividía las villas de Pomacuarán poblada por indios purépecha y Arato, donde habitaban los únicos blancos que había en la montaña, a más de 3000 metros sobre el nivel del mar y en donde los álamos y oyameles convierten en penumbra los días más luminosos y las nubes bajaban a inflamarse de líquido en el único ojo de agua que hay en los alrededores y que convirtió en vergel a la hacienda, al pueblo y existiendo aún su humedal respetado por la lava, a orillas de las ruinas del lugar de mis antepasados, siendo llamada Arato también una aldea fundada por arrieros, en honor al apellido materno de mi ancestro don Félix, quien se enriqueció; pero les proporcionó comida, cobijo y les enseñó a los pobladores oficios con los que subsisten hasta la actualidad; hizo de este lugar, Pomacuarán y hasta lugares más lejanos como Los Reyes, las poblaciones más prósperas del occidente del México del siglo XIX.

Aún cuando en aquellos tiempos era costumbre esclavizar a los peones de las haciendas con deudas impagables para adueñarse de sus vidas y su trabajo, en esta tierra no existió la esclavitud, ni tienda de raya y los únicos que podían impartir un castigo físico a los peones eran don Félix mismo y sus hijos, para evitar los abusos de los capataces. Porque estaban poco ciertos de la creencia de aquella época en la que el indio era indomable y se revelaba por su propia naturaleza, necesitando ser tratado con mano firme, pero no cruel; no con pan en una mano y zurriaga en la otra. Dijo don Porfirio años posteriores:—la zurriaga es el amo único del indio. Y aunque cierto era en parte y solo a fuetazos podía mantenerse orden,

pocos fueron los castigos que se impartieron ahí y todos por holgazanería extrema o pillaje. Se enteraba Félix de los robos y los autores, cuando los peones truhanes sentían el peso del remordimiento e iban a Confesión con el cura Ekigüa de Paracho; por tanto este hombre de Dios daba aviso a mi tatarabuelo de la merma a cambio de borregas para la fiesta del Santo Entierro. Los secretos de confesión con él no estaban a buen resguardo, pero eso nadie lo sabía y le atribuyeron a don Félix poderes adivinatorios, con lo que se evitó atracos mayores.

Tal vez hoy estas reprimendas se antojen vejaciones, aún cuando no ponían en riesgo la integridad física de los peones, pero yo no juzgo ningún hecho del pasado con mi criterio contemporáneo; en Arato nadie murió de hambre, de sed ni cansancio extremo. A los recién casados don Félix regalaba diez monedas de oro para construir o mejorar su casa y una mula para visitar al Señor de San Juan de las Colchas como viaje de bodas y de quien él era ferviente devoto. La condición de trabajo fue contraria a lo acontecido en el Valle Nacional, donde los peones morían como en campos de exterminio. Incluso en los tiempos de la trasquila, comían, bebían; dormían juntos patrones, capataces y peones, compartiendo chinches y piojos en la pesada atmósfera de una troje sobre el mismo jergón. Aunque esto no fuera tan del agrado de los hijos y nietos, quienes nunca sufrieron frío hambre ni mareos en una endeble embarcación o tuvieron que vivir escondidos y a salto de mata hasta que se consumó la Independencia para dejar de ser considerados abijeos y convertirse en hacendados. Escribió Félix: Nadie elige dónde, cómo ni de quién nace.

Y, aunque todas las historias de familia van en orden, a un servidor la memoria le falla y se le atonta súbitamente el instinto narrador. Por eso, aunque hay algo de veracidad en los relatos, recomiendo no tomar a pié juntillas los que a continuación he de contar, pues solo es lo más cercano al recuerdo que me llega de los retratos verbales de mis abuelas, Carlota

y Margarita Jasso, quienes aún sobreviven con pleno uso de conciencia, haciendo gala de facultades extraordinarias a los 110 y 118 años de edad ya bien entradas en el nuevo milenio, solo que de sus bocas sin dientes y de sus rostros escarbados en surcos dejados por los lustros, poco o nada coherente se traduce, tal como su edad, pues cuando se traspasa cierta frontera de la senectud, lo mismo dan y parecen noventa y cinco que ciento diez años; aunque como ya lo dije, tienen cierta lucidez de memoria que me doblega, platico con ambas y les debo estas líneas. Aunque no hablo con ellas al mismo tiempo por lo difícil de traducir palabras desdentadas en lenguas casi muertas. Es más fácil entender la sintaxis de una parvada de loros huastecos, por eso recojo primero a Carlota en mi auto y Margarita comenta llena de angustia—"un hombre vino por Carlota, se la llevó en un carro. Me mortifica que la embarace y luego no le quiera cumplir" luego dejo a Carlota y me voy con Margarita—"la putilla de Margot no ha tenido sosiego desde cuando llegaron los belgas a Arato. Desde entonces cualquiera la sube en ancas" comenta Carlota con la mucama, quien no puede menos que reírse de tales ocurrencias. Trato por ello, aunque muy seguramente de manera fallida, serle fiel al orden de los acontecimientos retratados por estas dos nobles damas, y otros miembros del clan que han quedado rezagados por todo el país y en el medio oriente, donde es seguro que habrá también una historia para contar. Ellas, mis abuelas, también me platicaron acerca del cuantioso tesoro enterrado bajo los álamos del solar y que algún día también debo recuperar entre las cenizas de un extinto volcán. Decían ver todas las noches secas, enterrando baúles con morralitos al abuelo Félix y sus hijos varones, luego año tras año, todas las madrugadas del tres de mayo sin fallar una sola hasta la llegada de la lava, vieron arder con sorpresa una candelita azulgrana donde estaba removida la grama por los vapores que expele el azogue del oro.

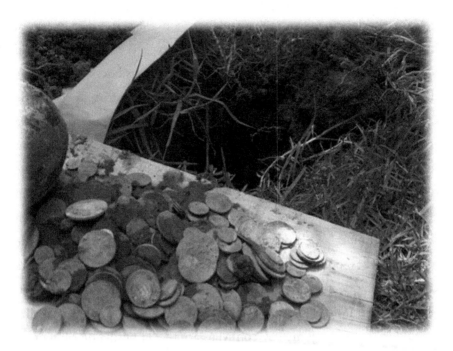

Ollita de barro que se enterró con monedas antiguas.

Don Félix añoró durante decenios volver a ver la princesa marina que vislumbró una tarde de huracán cruzando el Caribe, esperó mucho tiempo a un lejano amor que nunca llegó y ya cuando su juventud había marchitado, en pleno otoño, engendró 9 vástagos con una criolla llamada Lugarda a quien fue a pedir en matrimonio a dos viejos españoles caídos en desgracia económica con la Independencia y que mal vivían en una aldea cercana a Los Reyes con quince hermosas doncellas, la menor de ellas mi tatarabuela. Por eso vieron como bendición una boca menos para alimentar y la dieron en matrimonio con la única condición de que se iría sin dote y mi abuelo pagaría su peso en oro; aunque no era mucho, luego Lugarda aunque hermosa, no pesaba más libras que el bofe de una res, pero el prometido, libanés y mercader, malentendió el peso acordado en plata y de ahí nadie lo movió con pretexto de entender con incorrecciones el idioma castellano. Además la pesaron con la báscula de los corderos, des

balanceada en favor del hacendado; mas ya se la había llevado Eudocio en prenda de bodas para comprobar que era virgen, pues también estaba en el acuerdo que de ya no ser doncella solo daría a cambio cinco borregas preñadas. A los padres no les quedó otra opción que resignarse con la plata, por el miedo de perder también está y quedarse solo con las borregas, la hija preñada y una boca más para alimentar.

Le brotaron como corolas a doña Lugarda: Genaro, Rosario, Maura, Cecilia, Agapita, Cornelia, Maximiliana, María y Eudosio Jasso. Otros diez no se lograron.

Han pasado tres meses desde el día que llegué a Pomacuarán. Sembrada ya la estatua está. Los narcisos se encontraban ahí desde hace mucho tiempo, también los sauces. Lo que jamás había mirado es a esa extraña criatura con alas que el día de hoy amaneció postrada sin vida a sus pies; mitad manatí, poco tiene de pez y algo de pelícano. Tal vez se trate de un ave marina, mas es inexplicable como llegó aquí. Por la tarde la sepultaré al pie del pedestal de marmolina, cuando los albañiles terminen de darle el último retoque. El monumento lo he mandado hacer en Santa Clara del Cobre. Vaya capricho de un espectro, ser eterno sobre la proa de una goleta a vela. No descansa el muerto ni da paz al vivo. Noche a noche me visitó mi tatarabuelo por ser yo uno de los últimos de su generación. También mis primos Agapito y Nicanor lo miraban; debió ser su mal proceder con los condes quien lo tienen aún penando, mas es mi antepasado y mi obligación su manda. Aunque poco entiendo el fin, como si su fantasma quisiera perpetuarse, hacerse evidente en espera de alguien que no habrá de llegar jamás.

He contado ya su vida, la raíz del árbol. De su deceso poco conozco, solo sé que murió de gripe española y su muerte la anunció un cilindro musical que solo volvió a tocar cuando el Paricutín hizo erupción y todo lo cubrió con su lava; debajo del hermoso lugar quedaron mil historias enterradas en los cimientos de lo que un día fue la hacienda oscura y la villa

de Arato, sepultada como Pompeya, en espera de ser descubierta, junto con el oro indestructible de tres generaciones.

Donde termina el Bajío e inician las cordilleras del Norte de Michoacán, México.

Investigación para comprobar si hubo algún tesoro en la Reforma

El movimiento de la Reforma inició la amortización de los grandes bienes de la iglesia Católica. Algunos representantes del clero y laicos simpatizantes huyeron de México a exiliarse a otros países. Y otros frailes y feligreses huyeron fuera de la zona central del país, para refugiarse en los estados circunvecinos a la capital; los ciudadanos que simpatizaban con ellos les dieron hospedaje y los alojaron por buen tiempo, esperaron hasta que la ley en vigor disminuyera. Muchos clérigos eran fieles practicantes de su

religión, además eran ricos no nada más en virtudes si no que también en bienes materiales, eran dueños de extensas fincas que les confiscó el gobierno y que más tarde se robaron o malbarataron. Los que huyeron para proteger lo que alcanzaron a salvar, lo guarecieron allí en las casas de sus anfitriones, unos llevaban tesoros pero de acuñaciones de cuantía muy moderada, pero otros escondieron obras de arte, relicarios valiosísimos, esculturas y hasta tesoros bibliográficos por temor a que los cumplidores de la ley de la Reforma se los confiscaran y quemaran.

Reliquia incorrupta de la religiosa Santa Catalina de Siena, 1380.
Y reliquia de San Pacifico que murió en 1721.

Aun así mucho se perdió y vendió a precios ridículos porque no hubo un inventario ni avalúo, además propagar la fe fue prohibido. Intenté rescatar algo de lo que se alcanzó a salvar y que se ocultó secretamente, quise atestiguar si encontraba algunas reliquias religiosas . . . , entonces me concentré en la búsqueda de pequeños objetos metálicos o reliquias, además de valores que pudieran surgir, en zonas que antes fueron parte de los recintos religiosos o en las casas particulares de la zona centro de las antiguas poblaciones de México; por lo pronto tenía un antecedente de una ejemplar monja de esa época y decidí comprobar su historia.

Inicié en Maravatio, Michoacán, registrando una casa en ruinas, en la que nació María Sandoval Sánchez en 1855 y en donde vivió su apacible niñez y juventud. Un día llegó a México el padre José María Vilaseca, procedente de Barcelona, España, quien venía como misionero, llegó a la capital de México y luego empezó a recorrer varios lugares, cuando pasó por el mencionado pueblo, celebró una misa, y en la homilía invitó a jóvenes con vocación para que se uniesen a las misiones para evangelizar.

Algunas reliquias religiosas de María Sandoval Sánchez.

Allí se encontraba María, en cuanto terminó la ceremonia ella atendió rápidamente el llamado del padre Vilaseca, fue con él para expresarle su deseo de ser monja y ayudar voluntariamente a la causa de predicar la palabra de Jesucristo. Vilaseca le dijo:—"Deja todo lo que tienes y sígueme". Ella vivía sola en su casa de Maravatio, Michoacán., ante la disyuntiva de buscar lo material o lo espiritual, decidió comprometerse rápidamente con esto último, ni tarda ni perezosa puso un candado a la

puerta de su casa para nunca más volver. Y se fue con las misioneras de la congregación Josefina a fundar un hospital en San Pedro de las Colonias, Durango; como el padre Vilaseca lo había indicado, allí permanecería 25 años, los cuales vivió con muchos trabajos y sacrificios, después la congregación la destinó a México y Querétaro, siempre desempeñando un ejemplar trabajo, logrando el cargo de monja coadjutora hasta que murió en el hospital de San Agustín en 1967, fue sepultada en una cripta de las hermanas Josefinas en el panteón español. El padre Vilaseca falleció en 1876, dejando al frente de la congregación al padre José María Troncoso. Obtuve permiso y comencé a explorar aquella casa y el Convento del lugar con un detector de metales **White's** con la bobina más grande que existe para tratar de que el emisor de ondas electromagnéticas a través de la bobina de 25 pulgadas, detectara objetos acuñados en oro pero sin lograrlo en esta ocasión, cerciorándome que riquezas acuñadas enterradas en esta época no tuvieron tanto auge; sin embargo falta detectar en muchos centros religiosos del país. En esta ocasión los cuidadores nos obsequiaron las últimas reliquias de esta monja que trabajó sin descanso en el anonimato en tiempos de la Reforma.

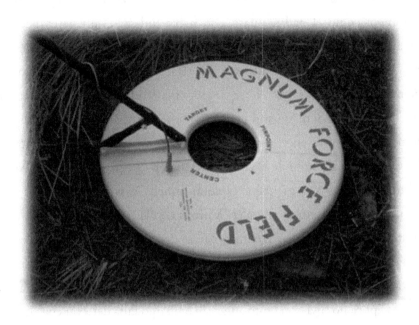

Usando bobina extra grande para buscar tesoros.

Sor María Sandoval Sánchez y su estampa de un santo poco conocido.

Capítulo VII

Levantamiento armado contra un dictador

Dibujo ilustrativo de la distribución de tesoros en la Revolución Mexicana.

Periodo aproximado en ocultamiento de riquezas 1908-1920

En 1876 llegó al poder el general Porfirio Díaz quien trajo al país grandes inversiones financieras, además propagó la paz a toda costa, debido a esta situación el país tuvo un desarrollo financiero sin precedente; pero como todo tiene un fin y todo redentor muere crucificado. Un día en aquel dramático año de 1910 terminó ese gobierno de una manera injusta y sangrienta debido a que se rompió el orden y progreso generado por el sistema que duró más de treinta años en el poder, muy a pesar para el pueblo empezó a correr sin control la sangre que se derramó de valientes mexicanos por aquella guerra por causa de la democracia.

La Revolución Mexicana fue el primer movimiento social del siglo XX, uno de sus lemas fue Tierra y Libertad mismo que propició por varios años la más cruenta lucha armada hacia el seno de nuestra patria. Los grandes capitales de los ricos quedaron a la deriva aunque la peor parte de la contienda la llevaron los hacendados que perdieron tierras, bienes materiales, en varios casos la vida. Pero antes enterraron los tesoros más valiosos en la historia de México equiparables por su abundancia y calidad con los desaparecidos en los barcos hundidos del Atlántico; esta fue una época trágica y trascendental en el ocultamiento de riquezas.

Grandes cantidades de monedas, barras de oro, plata, y hasta joyas fueron a parar en un boquete en lo profundo de la tierra, los dueños esperaron a que pasaran los violentos hechos; por tan solo un tiempo mientras las guerras entre distintos bandos revolucionarios terminaban, porque les fue imposible a los grandes terratenientes y hombres de negocios extranjeros en aquel tiempo, sacar grandes cantidades de dinero del país, aunque solo en muy contadas ocasiones lograron ser puestas en lugares seguros en el extranjero.

Pero la peor desgracia fue para los que creyeron en una guerra pasajera, algunas riquezas ocultas fueron desenterradas por la fuerza, pero la mayoría quedaron enterradas debido a que los acontecimientos y la inestabilidad se prolongó aproximadamente hasta 1920, jamás lograron recuperar sus bienes después de perder trágicamente la vida, quedaron entonces en el olvido aquellos recursos económicos, que se convirtieron en auténticos y valiosos tesoros.

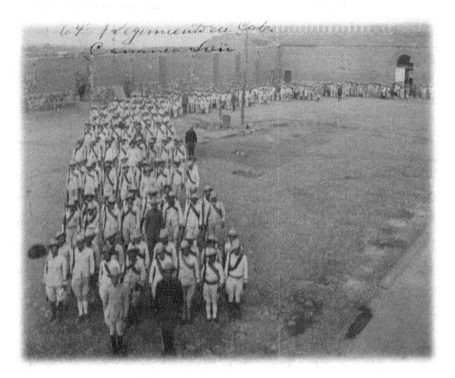

Inédita fotografía del Regimiento de Caballería, en Cananea, Sonora, México.

LAS ESPUELAS DE PLATA Y
EL DANZÓN MORTAL

Ese día, un Simón sin apellido se levantó, desayunó temprano pan horrendo con días de rezago, quitó a pellizcos las mordisqueadas de rata previo a untarlo con miel para engullirlo, salió al solar de su choza en Cyrene, orinó y defecó al abrigo de un olivo para partir a labrar la tierra rentada, recoger aceitunas en un cesto y llevarlas a vender al mercado de Jerusalén. Quiso el destino que se detuviera al pasar una turba enardecida contra quien se hacía llamar rey de los judíos y lo vio desfalleciente bajo el peso de una cruz de vigas. Fue entonces cuando el soldado le ordenó ayudar a cargar la cruz al condenado so pena de partirlo de un fuetazo si se resistía y así dejó su cesto con recaudos sobre la vía de piedra y maldiciendo esa noche llegó a su casa siendo Simón el Cirineo.

Lo que hizo no fue por bondad y menos por maldad, solo obra de la suerte, una circunstancia que lo hará ser recordado por siempre, hasta dos mil años después; aunque solo se conozca de él y su vida este episodio.

Así en tiempos recientes, en tierra Azteca en el año de 1950, un chiquillo sin nombre y con desnutrición avanzada, mientras cuida borregas ajenas, topa al saltar una cerca con la entrada de una caverna bajo los huizaches a donde cayó tres metros rompiéndose el codo izquierdo y si no se mató fue porque cayó sobre la blandura de unas talegas de borrego repletas de monedas doradas, de tal suerte que dicho crío despertó para ser una advocación de la miseria y se fue de noche a la cama millonario; aunque le quedó para toda la vida el codo entorchado. Al siguiente día él y su familia

desaparecieron para siempre, dicen que se fueron a la capital de México y nunca más volvieron.

Todo inició un 8 de julio de 1914 cuando salió Gonzalo Peña de México junto con su amigo el mayor Lázaro Cárdenas; estaban al mando del general Lucio Blanco y tomaron con diez mil hombres una rica hacienda entre los límites territoriales de Michoacán y Guanajuato, a la que llamaban Andocutín. Comandaban el 3er escuadrón del 22° regimiento de la división de caballería incorporada bajo el mando de Lucio Blanco al cuerpo del ejército del Noreste. Iban hacia Real del Oro, pasarían por Acámbaro en Guanajuato y Aguascalientes con rumbo a Sonora pero a última hora se le dio la orden a Gonzalo Peña de acampar en Acámbaro y quedarse ahí con ochocientos hombres para cubrir la retaguardia y asegurar la línea de suministros, de tal suerte que tuvo tiempo de sobra para saquear el predio propiedad del rico hacendado don José Álvarez del Castillo de donde además de sustraer gran cantidad de maíz para el convite, sustrajo veinte "machos" cargados con oro, regalando al pueblo la plata que no era posible transportar por su cantidad y peso. Caminaron de la hacienda de Andocutín por el camino real con rumbo hacia Acámbaro para salvar los diez kilómetros de intrincada floresta y ciénega; pero al escarpar un tramo de monte los animales se cansaron y dejó la mitad de carga escondida entre unas cercas, por donde se juntan la que sube al cerro con la otra que se cruza, poniendo sigilosamente como rastro sus espuelas de plata, así como a un hombre de vigía apodado el Gavilán, luego repartió el resto del oro entre los veinte machos; pero de igual manera se fueron cansando por lo cual el resto del tesoro lo repartió en cuatro lugares más y solo llegó con dos talegas en cada mula y con quince mulas pues las otras cinco se murieron de sed.

Pudo Gonzalo haber regresado al otro día por la mayor parte del dinero, pero decidió ir de nuevo a Andocutín sin hacer escalas porque había dejado al Gavilán de vigilante y tenía un compromiso con la bella Concepción, la hija natural de don José Álvarez, quien a su vez tenía

la intención de recuperar las riquezas de su padre. Antes al partir de Acámbaro con rumbo a la hacienda le comentó a su hermano Santiago Peña:—"Si algo me sucede en el camino por ahí búscale, dejé un guardao, ahí tan mis espuelas ansina de seña".

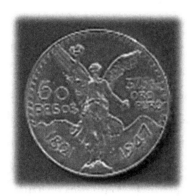 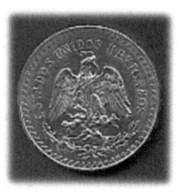

El centenario, clásica moneda de oro mexicana.

Después toda evidencia se perdió cuando Chonita bailó el último danzón . . . Ella era hija de don José Álvarez del Castillo y vivía en la hacienda de Andocutín, relegada del resto de la familia por ser hija natural de don José, además de un defecto que le vino a joder la vida cuando tenía solo seis años, un mal de tripa incurable le quedó cuando por descuido bebió doscientas dosis de un brebaje llamado la quinta esencia solar, hecho con manteca, moras silvestres añejas, éter, alcanfor y cagarruta de yubarta azul mezclado todo esto con mariguana. Su abuela tenía mucha fe en este cebo como cura infalible para las reumas del pecho y las coyunturas, no dejando de preparar dosis de sobra para también envasarla en pomos de cristal etiquetados y distribuirlos a los merolicos de todo el Bajío. La sobredosis de quinta esencia solar no mató a Chonita, pero le dio un empacho terrible que le afectó toda la vida, cargando los efluvios de la muerte en las tripas.

Desde que nació quedó al cuidado de las sirvientas, pues una de ellas, la más bonita india jamás vista, de ancas amplias, manos ásperas curtidas por

la lejía y lomo combado de tanto cargar cubos de agua desde el manantial de la Toma del Agua, era su madre. Cuando Concepción llegó a esta vida no las echó la abuela, madre de don José, porque el nacimiento de una hija natural de éste, más que maldición cayó como bendición, cuando en todo el estado se rumoraba que su hijo era un floripondio declarado. José la engendró en una mañana de resaca por tequila, cuando la joven indiecita de trece años entró a la recámara del patroncillo a servirle el desayuno y limpiar los vómitos, fue entonces cuando el indecente patrón se le fue encima de un solo empellón por la trasera que nueve meses después le salió del vientre llorando, tiraba patadas y le dio una efímera alegría a la abuela Lugarda que se le quedó como prueba viva de que su hijo no era tan marica como las malas lenguas decían; mas no se podía negar el parentesco ya que en toda la línea familiar tenían el pelo colorado como roca de azufre y los cachetes ásperos de pecas, Chonita no fue la excepción.

Dentro de la hacienda tenía restringido el paso a las áreas públicas, el salón de piano y las habitaciones cuando nadie estuviese fumando tabaco en la pipa que disimulara un poco el olor de mal de tripa pues a donde acudía llegaba con su pedorrera y dejaba tras de sí una ristra malsana. Tal vez por eso desde pequeña se refugió en la cocina con las otras indias purépechas que como su madre trabajaban en la hacienda, para con el olor del ajo y la pimienta dispersar el hedor de su estela, entonces por eso sus juegos infantiles fueron los guisos de venado, pato con heno y especias, realizando las más exquisitas artes para el paladar, ya que tampoco salía jamás de la finca como no fuera solo para caminar por la hermosa floresta que rodeaba a Andocutín, sin traspasar el tupido bosque de coníferas a su derecha o bajar a los páramos de la laguna de Cuitzeo por el poniente. Solo miraba un poco más allá del bosque cuando se encaramaba hasta lo más alto de los torreones blanquecinos desde donde olfateaba la trementina de pino o el almizcle del pescado y la humedad de la cercana laguna; también la soledad y el encierro le habían enseñado desde su recámara a comprender

los compases musicales de los tangos, polkas y danzones que se tocaban desde el piano de la sala.

*Ex hacienda de Andocutín una de las más grandes de
Guanajuato durante el porfiriato.*

A todos les encontró el modo a fuerza de escucharlos y desmenuzó sus pasos hasta aprenderlos a bailar sin siquiera verlos con una exactitud sobrenatural.

El día que volvió Gonzalo por la promesa de que lo enseñaría a bailar, ella cumplía 18 años, habrían querido los parientes que él se fijara mejor en Angelina, su prima hermana, de más mundo y seso, quien con estas cualidades tenía mayor probabilidad de enamorar al jefe de los revolucionarios y persuadirlo a devolver aunque fuera solo una parte de la fortuna; pero cuando sirvieron la comida el día que llegó con el mayor Lázaro, no tuvo más sentidos que para ella, por eso volvió al festejo de cumpleaños tres días

después sin siquiera detenerse a comprobar que el oro estuviese en el mismo lugar donde lo había dejado. Total, al día siguiente tenía planeado regresar con Chonita en ancas para hacerla de su paladar por siempre.

Ese día la vistieron, polvearon y perfumaron; pero el arreglo primordial para contrarrestar su eterno escape de gas consistió en rodearle el trasero con un polímero europeo y unir a sus bordes un globo con caucho de alta densidad como los utilizados en los dirigibles y así podría bailar todo tipo de danzas sin preocupación, con la única consigna de que no podría sentarse para evitar que el globo o el polímero rebasaran su resistencia física y tronaran (cedieran) según las leyes de Gay Lusak que explicó un doctor español en la materia. La vistieron con grandes crinolinas para disimular la masa que iría creciendo por debajo del vestido y la calzaron con un corsé francés de agujetas y varillas con barba de ballena para reducirle el talle y resaltar el busto. Parada sobre un banco de ocote su madre le colocó tubos de carrizo calentados al fogón para aderezarle con caireles en su lacia y tupida cabellera colorada, mientras otra india rociaba por debajo de las enaguas con atomizador de perilla un delicado extracto de azahar y albahaca para mantenerle el olor a virgen, ocultando su defecto del vientre. Concepción no era en absoluto fea, sus pecas y la piel clara le daban un rostro escandinavo montado en un talle altanero con cuerpo más mulato que indio; por eso el mayor Gonzalo sucumbió al ver los ojos de la hembra y se perdió al probar sus guisos tres días antes. Eso también evitó una masacre dentro de la hacienda a manos revolucionarias porque la orden de Lucio Blanco no dejaba lugar a suspicacias: (colgar a los terratenientes y saquear las haciendas para financiar el movimiento), pero cuando el general partió rumbo a Sonora después de comer y pernoctar en Andocutín, Gonzalo y sus tropas se limitaron a sustraer los bienes de la tienda de raya y la caja, dándose tiempo de enamorar a las nietas de Lugarda, la matrona del clan y dejándole tiempo a don José de idear una estrategia de cómo recuperar su preciado oro.

Decía Napoleón que nunca debes de interrumpir a tu enemigo cuando está por cometer un error, por eso don José no vio con malos ojos los coqueteos del mayor hacia su hija natural e incluso fue suya la idea de realizarle un festejo de cumple años donde podía acudir toda la tropa de invitada; aunque él hubiese preferido que la dueña de las miradas fuera su sobrina Angelina, ya que temía con razones de sobra que Chonita terminaría en meter la pata, pero la juventud y belleza de ella se impusieron en el corazón de Gonzalo y aún más cuando se enteró que Concepción era excelente bailarina y no había en México quien como ella bailara una contradanza recién importada de la Habana que incluía dos melodías separadas por un estribillo, rematadas por un son montuno y que se comenzaba a bailar en todos los cabarets del puerto de Progreso, Veracruz y ciudad de México.

Un miembro de la familia Peña.

Ya vestida, polveada, perfumada y con un globo en las nalgas todavía desinflado, llegó al convite en un **Oldsmobile** descapotable que corría a la maravillosa velocidad de veinte kilómetros por hora, mismo que su padre recién había adquirido y salvó de la rapiña revolucionaria por esto decidió esconderlo en los chiqueros bajo la mierda que caía de las letrinas que estaban una al lado de otra para poder defecar y conversar al mismo tiempo, pues hasta aquellas remotas campiñas del Bajío nunca llegaba el periódico para reunir concentración mientras el cuerpo hacia los deberes. A ella tampoco le era indiferente el jefe revolucionario con su bigote montarás y sus patillas triangulares enmarcando unos bellos ojotes verdes con pestañas de pagoda cantonesa. Sabía que era similar a ella, hijo de un próspero hacendado, don Atilano Peña, quien tenía un predio no lejano de Andocutín llamado Hacienda de Gavilleros, donde se dedicaban a la producción y confección de lana; pero su padre en vez de enseñarlo a las labores propias de la hacienda, lo envió a estudiar abogacía al vecino estado de Michoacán, siendo en Morelia donde conoció y conversó por vez primera con el joven Lázaro Cárdenas quien le inculcó sus ideas revolucionarias y lo invitó a unirse a la lucha armada.

Desde que llegó fue recibida por la orquesta con la marcha de Zacatecas, luego se siguió con una sardana catalana que en algo se asemejaba al himno nacional y por respeto al mismo no se atrevió a bailarla, solo inició en contoneo cuando escuchó el inconfundible acordeón norteño acompañando las primeras polcas y de ahí en adelante no paró. Como tenía la estricta indicación del doctor español de no sentarse, bailó todas las piezas del repertorio. En un inicio le incomodó el ceñido corsé con sus ballenas obligándola a mantener las curvas del espinazo tensas, pero paulatinamente fue soltándose cuando comenzó el tango y la acaparó el joven oficial que nada supo de sus dolencias de cuajo ni el artilugio que de a poco se iba inflando como vejiga bajo su despampanante vestido de seda bordado en oro, para coger soltura, Chona comenzó a beber de una jarra de

pulque blanco sobre su mesa, después el baile le abrió el apetito y se comió una charola de canapés con frijoles charros, bañados en crema agria de cabra; pero siguió con otra jarra de pulque curado de guayaba para bajarse el alimento y continuar bailando. Para entonces ya se escuchaba un crujir como de vigas de velamen a sotavento y don José, el español, su madre y la abuela Lugarda, la miraban sorprendidos que con la borrachera que llevaba encima todavía se mantuviera en pie; pero la principal preocupación del doctor español era que a la muchacha se le olvidara el globo que crecía por debajo y atrás de su vestido y llegaría a un punto de inflexión que sería imposible disimular. A la tercera jarra de pulque el gas metano comenzó a adelgazar las paredes del artilugio que se incrustó en los aros de la crinolina pero sin reventarse para fortuna de todos.

Señorita en un fastuoso baile en época porfirista.

El crujir de vigas se volvió un ensordecedor resquebrajo de cimientos en un terremoto. Gonzalo no sabía si era obra del alcohol, pero cada vez percibía más frondosa a su pareja de baile aumentándole la excitación al palpar una redondez en su trasero que casi reventaba el género de seda del vestido abriéndolo de sus costuras de tan abultado.

El creía que esas magras redondeces eran su trasero y más equivocado no podía estar, la orquesta paró y el maestro de ceremonias dedicó unas bellas palabras a la festejada que se bamboleaba en círculos. Quiso agradecer el cumplido pero un pertinaz hipo no la dejó hablar más que para solicitar a la orquesta que tocara un danzón, entonces después del nutrido aplauso, el gallardo Gonzalo la tomó de la mano y la llevó al centro del salón mientras la orquesta iniciaba el estribillo de Las Alturas del Simpson, en la primera melodía el cuadro fue perfecto a pesar de la borrachera que para ese entonces aquejaba a la pareja de bailantes, pero cuando comenzó el son montuno con sus floreos, en una vuelta el oficial no pudo contener su instinto de hombre y cometió un error, la imperdonable falta de soltarle un inocente pellizco en la nalga izquierda que desató una tormenta de la cual el mayor Gonzalo no tuvo tiempo ni de arrepentirse. El globo cedió al ser manipulado con el borde de la uña felina del revolucionario en su punto más delgado que sobresalía de la crinolina y estalló en un seco estruendo que dejó libre mas gas metano del compatible con la vida, en un salón sin ventilación, cerrado a piedra y lodo y donde el poco oxígeno se agotaba con la exaltada inhalación de los comensales ante el asombro y la agitación; por eso solo se oía la voz del español suplicar—"no corran porque es peor, no corran porque es peor, joder, no entendéis que no deben correr", después todo fue silencio dentro del salón principal de la hacienda de Andocutín.

Un día después llegó la acordada de federales y se abrieron las puertas del salón atrancadas desde afuera por el mismo don José quien había planeado secuestrar a los revolucionarios dentro de la hacienda hasta la llegada de los federales y quien minutos antes de la explosión había salido del salón

y galopado hasta el cuartel de Morelia a solicitar apoyo a la soldadesca; el espectáculo fue horrendo, regados por el piso de duela estaban los cadáveres de trescientos comensales, todos con un rictus de terror en el rostro.

Tanta fue la impresión para don José al ver pérdida su fortuna y muerta a la familia que desde entonces se fugó de la realidad espacial sumiéndose en soporosos delirios que lo terminaron depositando en **La Castañeda** de la ciudad de México donde murió veinte años después ya en la etapa de la post revolución. El parte militar del suceso decía que los rebeldes habían sido sorprendidos en una fiesta al interior de Andocutín y desde afuera el ejército había bombardeado la fortaleza con gas mostaza mas otros órgano fosforados venenosos y que al jefe de los rebeldes, el mayor Gonzalo Peña lo habían capturado vivo y después fusilado en la hacienda de Tigrillos, Michoacán, pues no quiso revelar las coordenadas del dinero; pero ni ellos sabían lo que realmente había pasado y se encontraban igual o más desconcertados que don José.

Lo que si fue cierto es que más tarde, ya de regreso, los soldados se toparon con el Gavilán descansando la siesta bajo un huizache y lo agarraron de tiro al blanco con sus carabinas no dándole tiempo ni de despertar. Ahí lo dejaron para que dieran cuenta de su cuerpo los zopilotes y coyotes. Santiago Peña el hermano de Gonzalo regresó con los pocos hombres que le quedaban a tratar de rescatar el oro, pero nunca encontró las espuelas de plata que marcaban el lugar. Trazó un mapa con el que regresó decenas de ocasiones al sitio por varios años, hasta que una tarde, siendo ya viejo, cavó un túnel que lo hizo caer dentro de una centenaria letrina donde al fondo se oxidaba un **Oldsmobile**, entonces terminó usando el mapa de toalla para quitarse los excrementos humanos y no se le volvió a ver nunca más a partir de entonces en los alrededores.

Me platicó el suceso un hombre maduro ya entrado en años que llegó a mi consultorio con terrible dolor en el codo izquierdo producto de un accidente de su niñez y que le había dejado torcido para afuera el brazo.

Era un rico empresario capitalino que me confesó que en su niñez como Simón el Cirineo, la suerte lo había sacado del anonimato y que aún sabe que la mayor parte del tesoro se encuentra enterrado, pues en la caverna donde cayó nunca vio aquellas espuelas de plata ni a la entrada la osamenta del Gavilán, eterno centinela del tesoro de las espuelas de plata.

Los revolucionarios extramuros en Morelia, Michoacán, México.
En los días de Septiembre de 1913 año de la carnicería humana.

Investigación para comprobar indicios de riqueza revolucionaria

Otra vez como es costumbre hemos decidido analizar los anales de la historia e investigar algunos hechos verídicos iniciando la exploración el 23 de julio del 2008. Un amigo de edad avanzada, comentó confidencialmente que tuvo en sus manos un mapa dibujado por el mismísimo Gonzalo Peña, y que lo había guardado su hermano menor, Santiago, además que un día Gonzalo le dijo:—"por ahí búscale dejé un guardado . . . hay tan mis

espuelas ansina de seña", desafortunadamente el hombre perdió hace varios años aquel mapa, pero tratamos que recordara algunos datos importantes del mapa extraviado.

Es posible que ahora haya cambiado la fisonomía del lugar, por lo que nos propusimos visitar el área. Así conocimos a otro contacto, que con cierto recelo nos llevó al lugar, y pudimos constatar que si era verdadera la historia, pues este hombre conocía otra parte del relato diciendo que se la contó su abuelo, y confirmó algunos datos diciendo:—"Ire pues, aquí en mi tierra, gente de allá pa atrás recorrieron pa un lado una cerca vieja de la hacienda, le dijieron a mi apá que aquí mataron a un rebelde, y pos ay ta una crusita ay nomas parriba, el mero jefe de esos salteadores era uno de los Peña pue que hasta todavía tenga familiares . . ."

Esta persona quedó sorprendida al descubrir que inesperadamente usando un detector de pulsos encontramos tras un huizache bien clavada una estaca de fierro, tan clavada que resolvimos arrancarla como evidencia, quedando allí el otro pedazo bien enterrado en la compacta tierra; aunque pasamos el detector de metales que llevábamos y marcó muy bien el resto de la estaca enterrada. Luego utilizamos un detector de largo rango que es un sensor de temperatura con láser marca **Raytek** para tratar de ubicar a la distancia el tesoro, sin poder precisar con exactitud alguna pista, por falta de tiempo pues la cerca de piedra que sube al cerro se extiende por algunos kilómetros. Afortunadamente logramos establecer contacto con un descendiente de Santiago Peña en Morelia, asegurando que tiene otra valiosa evidencia: las espuelas de plata que Gonzalo hace años escondió en la cerca de piedra por ahí . . . , dijo que en el año de 1963 fue llevado por su tío Santiago, tempranito pardeando el sol, que cabalgaron por sobre varias lomas, y el cerro de las Tortugas, subieron para la loma próxima a la hacienda y en unos arbustos amarraron a los caballos, sin entender dijo que su tío observó el mapa, se fue para un árbol, caminó unos pasos, que contó con voz tenue luego se empezó agachar y enfrente de la cerca quitó unas

piedras, ante su sorpresa aparecieron unas relucientes espuelas plateadas; por tanto él se quedó impávido y expresó que creía que su tío buscaría más, pero dijo que su abuelo sin más palabra las amarró a la silla de montar y partieron sin decirle nada.

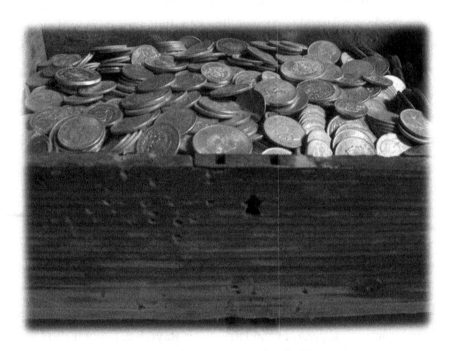

Antiguo cofre con monedas de plata.

Queda expuesta esta historia de hechos que se entrelazan a través del tiempo transcurrido, después de casi 100 años, en que se ha celebrado el Centenario de la Revolución Mexicana. Por lo anterior invitamos a todos los buscadores que les guste explorar y convertir en realidad el clásico sueño de encontrar un tesoro revolucionario.

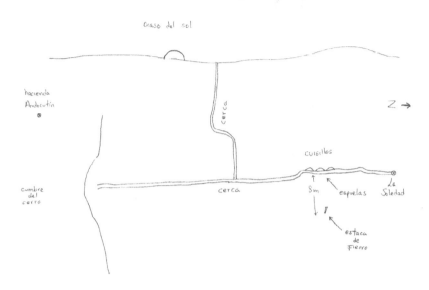

Mapa del tesoro, hecho por Gonzalo Peña que pasó a manos de su hermano, luego heredado a don Carmen Espitia, vecino de San Rafael, comunidad de Salvatierra, Gto. Este mapa fue extraviado, pero logré transcribir según los datos proporcionados por el mismo don Carmen.

Capítulo VIII

Católicos toman las armas

Mapa ilustrativo de la distribución de riqueza en la guerra Cristera de México.

Los cristeros tomaron las armas para defender su fe en 1926

El movimiento de la Revolución Mexicana se consumó con la elaboración de la Constitución de 1917. Algunos años después en 1924 un revolucionario llamado Plutarco Elías Calles tomó posesión de la presidencia de México, y haciendo uso del ejercicio del poder dio cierto impulso a la economía, también fundó el Partido Nacional Revolucionario; sin embargo Calles era un anticlerical consumado que pretendía controlar a más del noventa por ciento de mexicanos católicos, pero no le importó esa diferencia y promulgó la ley Calles que consistía en treinta y tres artículos anti religiosos los cuales imponían requisitos especiales a los ministros de culto, además mandó cerrar las escuelas católicas, orfanatos e iglesias. Esas acciones provocaron un rotundo desacuerdo entre las organizaciones sinarquistas y un descontento en el pueblo que deseaba su libertad de credo; se hicieron protestas y boicotearon los productos del gobierno, a pesar de ello el gobierno impuso la ley, logrando que muchos hombres concluyeran que en presencia de una legislación opresora tenían que buscar la libertad del derecho y si no tomársela para defenderla, se pusieron de acuerdo en contra del gobernante que llamaron tirano; por eso tomaron las armas como último recurso, bajo el lema ¡Viva Cristo Rey! ¡Viva Santa María de Guadalupe! así como "Dios, Patria y Libertad". Los organizadores del frente Cristero fueron Anacleto González Flores y Enrique Gorostieta, quienes se pertrecharon en los Altos de Jalisco.

Las guerrillas continuaron en acción por meses, el gobierno de Calles se abastecía de armas y municiones importadas, así los cristeros hicieron uso de armamento que era obsoleto desde la revolución de 1910, las mujeres eran quienes los suministraban de municiones; por donde podían obtenerlo para esconderlo y trasportarlo en cajas de diversa índole. Los combates se extendieron a varios estados centrales, fallecieron muchos cristeros, civiles y

hombres del ejército mexicano. Algunos cristeros murieron en el anonimato y muchos religiosos ofrendaron su vida y se convertirían en mártires. Todo el descontrol de la guerra causó una considerable baja del valor del peso en el sistema económico y afectó la política de México en el exterior.

Aunque unos obispos mexicanos no apoyaron el movimiento Cristero si negociaron la paz con el sucesor de Calles, la clave fue gracias a la mediación del embajador de los Estados Unidos en México, Dwight Morrow, que logró avances significativos; la Santa Sede al final logró solucionar el conflicto, en el que esas familias mexicanas desafiaron a la muerte por un ideal.

Familia cristera en México.

LAS TALEGAS DE LA FELICIDAD

Mi felicidad la encontré por casualidad cuando el detector de metales sonó en el piso de tabique de la casa ubicada en Zaragoza 8 del centro histórico. Sabíamos mi amigo Antonio y yo de la existencia de cuantiosos tesoros en arte sacro enterrado ahí en el tiempo de los cristeros.

Aquella casa la adquirió mi abuelo después de un juicio testamentario en el que reclamó su derecho de propiedad por ser el único familiar vivo más cercano de los moradores originales. El predio había pertenecido a una acaudalada y religiosa familia que tenía a todas sus hijas en el convento y al único hijo varón dentro del seminario antes de comenzar la revuelta y que eran parientes en tercer grado de mi finado abuelo. Cuando por fin las autoridades fallaron a favor de él, la casona era un desastre. Algún día tuvo una manzana de construcción en ladrillo y adobe, pero cuando tomó posesión solo quedaba la arquería de cantera con un patio central parasitado de ortigas y musgo. La bóveda florentina ya se había venido abajo junto con las bardas de carga en la inundación de 1927 y se había llevado consigo el sótano donde vivió la servidumbre hasta el día en que desaparecieron, por eso mi abuelo no tuvo empacho y sobre aquellas ruinas construyó su mansión, derrumbó la arquería que aún quedaba en pie y en vez de sacar el escombro, rellenó el terreno con cascajo y tepetate para elevar el nivel del suelo y poder hacer frente a las inundaciones que de continuo azotaban la ciudad por las crecidas del río Lerma y la ausencia todavía en aquella época de presas o sistemas pluviales para contener las corrientes, del pozo, los sótanos con sus pasajes subterráneos nada más se volvió a saber.

Al abuelo lo mató a los 80 años una apoplejía, se le reventó una vena del cerebro al follarse a mi nana, pero no murió de inmediato, para su desgracia tuvo tiempo de escuchar toda la retahíla de improperios que le profirió la brava de mi abuela durante los seis meses que duró ahogándose en su saliva y con el pene necrosado del priapismo. A María del Carmen, la nana, la echaron a la calle de una patada, sin finiquito ni proporcional de aguinaldo y con un hijo del patrón en el vientre, por eso tuvo que acudir a los juzgados donde se enteró que era ella la heredera universal de la fortuna del abuelo. Entonces fue ella quien regresó y nos lanzó a patadas y en fila india; a la abuela, a mi madre, yo que en aquel entonces contaba con 10 años, siendo todavía un chiquillo escuálido, poco agraciado, con tendencia a la tragedia, mi hermana Engracia que tenía 6, a Marisol de brazos y por si fuera poco, con el abuelo moribundo y su pájaro parado por único equipaje, ni un zapatilla tuvo tiempo de sacar mi abuela de la mansión, después de haber estado acostumbrada a no repetir jamás el mismo par.

De la casa no tengo muy gratos recuerdos, por eso cuando María del Carmen nos lanzó para mí más que una desgracia fue bendición. La finca era tan grande que del puro tamaño espantaba. Podían pasar semanas sin que nos viéramos, sin siquiera toparnos unos con otros en los pasillos. Los muros de piedra pulida y sin enjarrar eran enormes y helados, nunca supe si los bloques estaban pegados con cemento o únicamente sobrepuestos con tal precisión que parecían hechos de una sola pieza, no se advertían juntas ni salientes entre dos canteras y desconocía lo que había detrás de muchas de las paredes porque ni geométrica ni espacialmente correspondían las dimensiones de un lado con el otro. No sé si mi abuelo lo hizo de manera consciente, pero la mansión daba el aspecto de un castillo medieval con sus almenas y troneras en las esquinas y solo le faltaba una fosa rodeando las bardas perimetrales de diez metros. Algo escondía o protegía porque ni la servidumbre, tampoco la familia teníamos acceso a más de media planta baja a la cual se llegaba a través de una puerta de encino al final de

una escalera, que había de descender desde el primer piso entrando por la recámara del abuelo y recorrer un pesado librero que ocultaba una primera puerta disimulada como una falsa pared. Yo la descubrí cuando jugando a las escondidillas me metí tras el librero y rodé en la oscuridad hasta el fondo, no le platiqué a nadie el hecho pero tampoco volví a entrar a la alcoba del viejo. Desde entonces los terrores nocturnos no me abandonaron, escuchaba en la oscuridad cadenas y lamentos, sintiéndome observado. No recuerdo una noche de paz en aquella finca tenebrosa y fría donde el viento aullaba dando lamentos y se oía a través de las paredes conversaciones de gente inexistente. Deseaba con el alma cambiarme de casa con mi madre y mis hermanas, pero habíamos sido abandonados por papá después de una discusión que sostuvo con el abuelo por la venta de unas piezas de arte sacro, pues desde que yo tuve recuerdo el abuelo fue curador de arte sacro y se hizo rico en subastas de pinturas, piezas de oro y joyas de la época de la colonia, entonces mi padre un día así sin más no amaneció en la casa, por tanto quedamos confinados a los cuidados de la familia materna y sellados a su destino; por tanto hasta el día que fuimos echados por María del Carmen pude tener mi primer noche de tranquilidad, sin escuchar murmullos en la boardilla ni toros bufando y escarbando con los cuernos entre las juntas de piedra de las paredes.

Por eso a la nana más que detestarla le agradezco habernos lanzado, de lo contrario hubiese yo perdido el juicio a muy temprana edad, además María del Carmen no era mala persona, soportó muchas humillaciones de la abuela solo por ser joven y bonita. Llegó huérfana a la casa a la edad de 7 años cuando yo recién nacía y le tocó encargarse del cuidado mío y después del cuidado de mis dos hermanas, cuando sus papás murieron la recogió mi abuela Ángela porque era su madrina de bautizo. Llegó a ser como un ratoncito salido de letrina, flacucha, sucia, mal oliente y desconfiada, pero conforme crecía fue agarrando forma de escultura griega y a los 14 años ya había despertado en mi abuela unos celos feroces de los que solo se salvó por

la benevolencia bien entendida del abuelo quien ya la había hecho mujer desde no sabemos cuándo, pero sin nosotros darnos cuenta hasta que tres años después se quedó tieso, pegado a ella de los cuartos traseros como un perro San Bernardo, echó espuma por la boca y de donde lo tuvieron que desatrancar los doctores en la ambulancia como corcho a la botella de vino, con un tirabuzón. A pesar de eso mi abuela la corrió del predio, ya sabía que el abuelo le tenía preferencia pero jamás imaginó que el viejo la tuviera en su testamento como heredera de sus bienes aún a costa de mi madre, su única hija engendrada de matrimonio.

La juventud del protagonista en 1928.

La abuela Ángela era astuta como un armiño y de haber sabido a dónde irían a parar sus bienes, a pesar del coraje y los celos habría retribuido los años de labor de María del Carmen y así evitar que ella pusiera un pie en el

juzgado y se supiera beneficiaria universal. Lo demás es lo que pasa siempre cuando se hereda una fortuna que no costó trabajo adquirir. Mas tardó en ocupar María del Carmen la casa que en seccionarla y venderla por lotes, así lo que una vez perteneció a la familia, ahora era una auténtica vecindad con varios propietarios y cada uno de ellos tiró y fincó nuevamente a su entera satisfacción; por lo que cuando volví a entrar al predio, muchos años después lo único original que quedaba de la casa del abuelo era su recámara, el resto de la manzana eran eclécticas construcciones de todo tipo de materiales y estilos, hasta un hospital psiquiátrico se albergaba en una de las esquinas así como un templo dedicado al Santo Exce-Homo con su antiguo monasterio y hospicio en la otra. Desconozco en que época fueron construidos porque yo me fui huyendo del marasmo al colegio militar cuando tenía 15 años y no volví sino hasta muchos años después: triste, pobre, viejo y completamente solitario.

Sabía yo del oficio de mi abuelo como revendedor más que curador de arte sacro, pero fue grande mi impresión cuando después con muchos años de ausencia y servicio en las milicias, nada más regresé al pueblo y me enteré de que el museo del Prado en España andaba tras de mi rastro pues investigaba una corona de oro y piedras preciosas que los reyes católicos habían donado al Cristo de Valladolid cuatro siglos atrás. Desapareció misteriosamente y luego había reaparecido en una subasta de Japón con el nombre de mi abuelo como último propietario. Ese no era el único objeto valioso con el nombre del viejo, había desde clavos de oro para la cruz, hasta pinturas al óleo de obispos y virreyes, entonces comencé a caer en la cuenta de que el abuelo debió de haber dejado escondida una gran fortuna dentro de la mansión, la cual no tuvimos tiempo de buscar y seguramente tampoco lo hizo la nana porque nada más terminó con el dinero de la venta de la mansión y quedó en total miseria, terminó sus días sin cejas ni dientes por la sífilis en un burdel de la zona roja. Cuando mi abuelo heredó la finca aún no terminaba la guerra Cristera, inició el juicio

testamentario porque don Heriberto Zamudio, el dueño original, su esposa y las tres hijas monjas desaparecieron sin dejar rastro después del asalto del Ejército Federal a la casa. Al parecer se los habían llevado presos junto con diez sirvientes y los habían desaparecido en el monte por esconder para la iglesia objetos de gran valor; aunque nunca aparecieron los cuerpos ni nadie dio información veraz. A Miguel, el hijo seminarista, lo mataron en una emboscada en el cerro del Cubo con el grito en la garganta "¡Viva Cristo Rey!", y no habiendo nadie más que reclamara la propiedad, mi abuelo era aún muy joven se quedó con ella sin que nadie pusiera objeción a su alegato de parentesco que en realidad no puedo comprobar que lo haya tenido o haya sido una de sus tantas argucias. Lo cierto es que antes de eso el viejo no era más que un paria cazando fortunas y luego se volvió el hombre más poderoso del Bajío a la vuelta de dos años.

Hubo después otro hecho que me hizo sospechar la existencia de un tesoro en la vieja casona que ahora más bien era una suerte de multifamiliar y vecindad con iglesia y hospital. En el templo del Santo Ecce-homo se abrieron catacumbas para depositar las cenizas de los fieles e hicieron un hallazgo extraordinario, en el subsuelo estaba el cuerpo incorrupto de un ser asexuado, al parecer un ángel o algo similar con un hermoso rostro que parecía dormir y exhibido ahora solo los días primero de noviembre todos los años en una capilla del templo; dicen los que presenciaron el suceso que estaba enterrado en un viejo pozo seco con talegas de borrego mal curtidas repletas de monedas doradas. Luego transcribiré el relato de una noche alucinada que tuvo un paciente del pabellón psiquiátrico y que concuerda con el suceso del cuerpo incorrupto.

Me puse a trabajar, para poder encontrar el tesoro enterrado años atrás por los cristeros, lo primero que hice fue alquilar unos predios donde calculé que debió de haber estado la alcoba del viejo y por fortuna di con el lugar exacto; luego acudí con mi amigo Antonio, un experto buscador de metales que contaba con la mejor disposición y tecnología para desenterrar tesoros.

El cuarto no había cambiado nada desde la última vez que vi a mi abuelo balbuceando obscenidades con la mirada perdida y el falo erguido por semanas antes de su muerte; es más, considero que nadie volvió a entrar a la recámara puesto que hasta los libros se encontraban aún en el librero y en el mismo orden. Ese lote lo vendió María del Carmen a unos viejos capitalinos que perecieron en el gran terremoto y cuyos hijos no volvieron al pueblo, así dejaron esa parte de la vieja mansión a la administración de una inmobiliaria leonesa que jamás se paró en la casa y con quien todos lo tratos se hacían vía telefónica, a través de depósitos bancarios; solo el polvo y las telarañas eran los nuevos habitantes, porque cuando yo tenía diez años recuerdo bien a mi abuelo como un anciano pulcro, anancástico, obsesionado con la limpieza. Recorrí con mucho temor el vetusto librero y de improviso me asaltaron de nueva cuenta todos mis terrores nocturnos olvidados ya desde hace 40 años cuando una noche y a hurtadillas de los vecinos salimos de aquella casa; descendí con pasos vacilantes la escalinata por la que una vez de niño rodé y llegué con la luz halogenada de una lámpara de carburo hasta la pesada puerta de encino atrancada con una viga carcomida y remachada con pesada aldaba y candado. La forja del acero fue lo más difícil de vencer antes de abrir el portón que daba a un gran salón de piedra desnuda, con piso de ladrillos y sin más muebles ni adornos que una chimenea sin piso, que hacia arriba, a través del tiro dejaba ver algo de claridad del día; pero que en su fondo no se percibía su fin, aún al dirigir las luces hacia abajo. Un tufo a inmundicia inundaba el lugar y lo que más se percibía era el silencio, tan espeso como la oscuridad. De pronto un lastimero lamento rasgó la quietud, parecía provenir de lo más hondo del infierno y retumbó en las paredes con macabro eco. Antonio y yo dejamos abandonados los detectores de metales, picos, palas y subimos despavoridos las escaleras sin volver a atrancar la puerta de encino, atravesamos la recámara del abuelo y salimos a la calle más pálidos que la cera, cegados por un breve sol que ya languidecía, con el corazón a ritmo

de tambores palpitando desde el cuello hasta los pies y con un mareo que nos hizo doblar los pies a la mitad de la cuadra; no quisimos regresar esa noche ni muchas después por los enceres.

Aluzando las tinieblas con lampara de carburo.

Pasaron muchas semanas después del suceso en la casa de mi niñez, a partir de ese día a mi amigo Antonio se le declaró una rara enfermedad de metabolismo y yo me volví diabético, enflaqué veinte kilogramos en solo tres semanas quedándome el esqueleto casi desnudo de carnes y lo peor, perdí transitoriamente el juicio, no sé si por la recién adquirida diabetes o el fuerte impacto psicológico de aquel desgarrador lamento en los aposentos del viejo.

Mi pobre y acongojada madre con todo y sus reumas, me llevó casi cargado al hospital psiquiátrico en la esquina de la finca. Ahí conocí entre alucinaciones y sopores inducidos por los medicamentos de Atanasio, quien decía ser el árbol de la noche triste pero en realidad era un viejo

sacerdote carente de juicio y quien también perdió la razón después de haber presenciado el suceso en donde encontraron soterrado en un pozo al supuesto ángel; desde entonces sufrió fiebres y delirios que no lo dejaban en paz. Fue una noche de alucinaciones que tuvimos la siguiente conversación:

-"A que has venido árbol de la noche triste"

-"Regresé del huerto a decirte una historia. Has de saber, ayer contaba hojas cayendo de los toronjiles en otoño, gotas de agua, días, noches, pasos. Hoy la inactividad me ha hecho útil, hoy cuento cuentos. Te platico entonces ahora, de cuando la oscuridad y el silencio hacen más bello lo bello. En la noche los sueños nos liberan del horror de la vida consciente. Las alucinaciones de los sueños son el único paraíso que conozco, entonces las escribo, les doy forma, las hago realidades de papel. Despierto y nazco otra vez bestia a través de los ojos, del olfato, del oído. Pero ha de terminarse un día el infierno, con una fecha y hora definida, cuando al crustáceo ermitaño de mi pecho le crezca cola de alacrán y se clave a si mismo su aguijón. Hablando entonces de eso, debes entender que vivió una criatura de bruma o tal vez formada de humo, ambas cosas no las distingue el ojo, solo el olfato, pero en mis delirios no huelo, nada mas miro. Tampoco veo, pues solo ven los corderos y el cerdo la flor de amapola que han de morder. Su consistencia eran huesos, carne como la tuya, sangre, pero en el pecho había neblina y en sus ojos nubes para no ver. Una caracola marina le susurraba cuentos, por eso era eterno el paraíso y por las mañanas no se volvía bestia consciente, podía seguir viviendo en el cielo oscuro a lo largo del día. Ya lo dije, el silencio y la oscuridad hacen más bello lo bello. No la tocó jamás maldad, el demonio entra por los sentidos. Se peca al ver, escuchar y hablar estupideces. Ella era sorda, muda y ciega además, nació sin el pecado original bebiéndose a tragos la luz, el sonido, la poesía. Sin poder trazar con sus manos el paisaje de un cuerpo desnudo. Comenzó a escuchar susurrar la caracola al cuidado de novicias emparedadas. Como no veía, escuchaba ni hablaba, cuando caminaba tampoco emitía sonidos y poco la veían, estaba hecha de humo

o tal vez neblina muy apretada, tanto que daba la consistencia de piel, pero poco podían mirarla en tanta oscuridad. Atanasio de niño si la veía, casi como fantasma, dentro de una oquedad del subsuelo por donde descendía sin decirle a nadie. Hijo de una cocinera del monasterio y bastardo del obispo, algunos años mayor que ella, la jalaba de la mano al pozo seco en medio del bosque de raíces, se ataba al rostro un espadrapo oscuro y también soñaba él, el mismo pensamiento cuando descendía con ella. Desventurados los que solo miran con los ojos abiertos, pero más desventurados quienes solo sin ojos miran. Son videntes, sabios delirantes, ambos miraban lo mismo en la oscuridad, ella sin ojos, él con los suyos. En el fondo arenoso, por las paredes de ladrillo cocido, la caracola retumbaría el mismo poema silencioso por años, lo escucharán con la yema de los dedos. Todos somos cenizas rehidratadas, con mucha agua en la infancia, que se irá secando al crecer hasta hacernos terminar en una urna. Solo la niñez no reseca los sueños, ya lo dije también con analogía, ha de terminarse un día el cielo, con fecha y hora definida. No somos aves, pero un día nos crecen alas en la espalda y corazón de golondrina para emigrar con cabeza de gavilán depredador. Llegó la adolescencia de Atanasio y con la deshidratación, sepulturero será. Antes verá, y como cordero morderá la flor con la goma de opio, luego partirá por un grado de bachiller a un lugar con mar donde el viento del norte siempre ha disipado las neblinas. Se alejará en tren con los alisios del sur una mañana sin fecha ni horario definido, vergüenza atroz, quizás sentimiento de culpa. No habrá bien llegado y el norte soplará sus ojos, el alma de los recuerdos cuando se tienen cerrados. Pasados los remordimientos, se entregará al deseo de la carne y al placer de los excesos como gazapón, no habrá verdadero amor. Existirán siete amantes: Sofía, mujer de estudio; Calíope poetisa; Venus, bella; Euterpe la clavicordista; Blimunda, de profunda mirada incolora; Clío historiadora; Talía, flor de blancos dientes, hermosa risa, siete errores. Dos olvidos imperdonables, calor de trópico, sal de amnesia, todo lo herrumbra. Es mejor cambiar el hierro a restaurarlo, ha llegado la vida sin sueño, prisión

del alma. El encarcelado sueña que está afuera, ser sin libertad, no sueñes con tu calabozo, en tus amigos de prisión, que cuando lo hagas, pobre infeliz, realmente preso estarás y por último, dejarás de soñar. Mejor sigue en tus delirios con el mundo más allá de atalayas y piedras, no por eso menos falso, pero mala consejera la conciencia; no escuchará en su caracola al sentido común, sabio erudito. Pensar más, sentir menos, descoyunta al corazón, separa una arteria de una vena, ventrículo derecho del izquierdo, sentimiento de la sangre. Aquieta el alma un momento Balam Qitzé, no vuelvas la nube a tu faz, por tu bien sopla, sigue viendo sin mirar. Pero sus siete pecados como siete molinillos le tendrán presa el alma, enfermo de espíritu, con ganas de huir, encontrar refugio, buscar su tiesto para vendar los ojos y hundirse en el único lugar realmente suyo. Entonces, pasados los años regresará al hospicio donde enterró el ombligo, ahí construyó una almena; recordará su infancia, austera pero dichosa. También en ella volverá a pensar. Su criatura, tan pequeña, callada, distante siempre y siempre unida a él. No sabe si solo fue una insolación. La buscará sin encontrarla porque es de humo, una visión, la inseparable amiga imaginaria de cualquier niño, el primer amor. Entrará y saldrá cien veces, gritará mil, llorará toda la vida, pero no la habrá de encontrar. En su desesperación, no atinará a recordar. He ahí su segundo olvido, mente falaz. Lo comprueba entonces, el único verdadero amor es Dios. Se lo confirmarán los mandamientos "amarás a Dios sobre todas las cosas" y con ese amor transcurrirá su juventud de seminarista, la vida sacerdotal, su vejez de obispo. Mucho tiempo habrá pasado para entonces, cuando ya tenga autoridad y plata para remodelar el viejo monasterio donde creció y que una vez perteneció a rica hacienda. Reconstruir las bóvedas, las celdas, el atrio, los claustros, entonces, avanzadas las excavaciones, llamarán albañiles para notificarle de un hallazgo en el pozo seco clausurado, hace treinta años. El cuerpo incorrupto de la criatura se ha descubierto dentro de la oquedad. Una hermafrodita de doce años es la muerta, rostro y pecho de niña, sexo indistinto, carne fresca aún, olor a mirra. Santa Teresita del Niño

Jesús, Santa Clara, Santa Estefanía. Todas las santas incorruptas la mirarán con los ojos del alma, admiradas por su conservación. San Antonio, San Martín, San Jorge bendito, San Isidro Labrador, trae el agua y quita el sol, San Francisco de Asís, San Valentín. Santos y profetas cristianos, judíos, musulmanes, le contemplaran por su belleza. El obispo Atanasio recordará que cuándo abrió los ojos para no mirar y solo ver, despertó. Una muerte por vergüenza no la volverá a llamar olvido. Ha matado al gran príncipe católico su primer amor por no ser perfecto, muy tarde se dará cuenta que fue el único. Sabrá que lo bueno es enemigo de lo perfecto. No morirá sino hasta una eternidad después, con el remordimiento a cuestas, pero seguramente a donde va volverá a encontrarse con la criatura de niebla. Entonces yo lo volveré a repetir, igual pero diferente. He de platicarte de cuando la oscuridad y el silencio hicieron más bello lo bello. "Saecula Saeculórum", para siempre jamás.

Cuando recordé el relato del sacerdote loco, pensé que no podían ser nada mas delirios de una mente enferma; algo debía de haber de cierto en todo lo relacionado al hallazgo del ángel dentro de un pedazo del predio que antes perteneció al abuelo.

Abandoné el manicomio seis meses después. Para entonces ya me buscaba afanosamente Antonio pues requería de sus detectores de metales para continuar con sus trabajos de búsqueda en viejas haciendas ya que necesitaba desesperadamente dinero para tratar sus enfermedades adquiridas por el susto, yo necesitaba paz espiritual. Durante mi estancia en la institución mental me di cuenta de todo el tiempo que había desperdiciado, tenía casi cincuenta años de vida mediocre, estaba recién pensionado del personal de sanidad militar en las fuerzas armadas por ser considerado inútil debido a una herniación del espinazo. Nunca conocí el amor de una mujer que no fuera por acuerdo y pago, ni pensaba conocerlo ahora que se me había caído el pelo, crecido la panza, encogido la polla y lo único que me colgaba era el pellejo del trasero. Si de niño no fui agraciado, ahora estaba convertido en

cacharro con el peor destartalo por la diabetes. Me miraba al espejo como la advocación de un perro callejero, lleno de sarna y recién atropellado en la autopista. Ahora además de viejo, feo y pobre, la razón me quería abandonar; por eso me di cuenta de que no tenía gran cosa que perder si regresaba a la casa de mis antepasados y enfrentaba lo que me quedaba de destino. Antonio estaba desesperado por conseguir dinero y yo por encontrar paz, así que no le costó mucho trabajo convencerme para regresar por los aparatos, la herramienta y dar una buena husmeada a los aposentos.

A pesar de haber sido Antonio quien me convenció de regresar, ya estando frente a la antigua morada que había rentado meses antes, no atinaba a entrar por sus propios medios y lo tuve que conducir del brazo casi en estado catatónico y temblando en fuertes espasmos producidos por una repentina fiebre quebrantahuesos que le atacó súbitamente, entonces me di cuenta que por lo menos ese día tendría que hacer el trabajo yo solo.

Pasadizo hacia las entrañas de la tierra.

Ya caía la tarde y en la casa no había contrato para luz eléctrica; por lo que solo nos iluminaríamos con lámparas de carburo y veladoras por si se nos hacía noche. Descendimos las escalinatas hasta el portón de nogal que aún se encontraba abierto, como lo habíamos dejado meses atrás y vimos también regados en el piso tal cual las palas, picos, el detector de metales y los demás enseres. Antonio un poco mas repuesto prendió los aparatos para comenzar a rastrear la zona iniciando por el piso de ladrillo donde percibió fuertes señales de oro y plata, muy cerca de la chimenea donde comenzamos a escarbar sin buenos resultados ya que el piso era extremadamente duro; más que piedra se percibía como concreto reforzado. Daba la impresión de haber otra construcción por debajo de donde estaba la primera planta de la finca del abuelo. Cada vez que entraba el pico y rompía el ladrillo, rebotaba con la capa inferior sin siquiera despostillarla, nos dimos cuenta de que solo teníamos dos opciones: volver después con un perforador de concreto o aventurarnos e introducirnos a través de una oquedad en el piso de la chimenea y a la cual no se le miraba el fondo. Antonio optó por lo primero; pero yo lo convencí de que debíamos entrar ayudados de las cuerdas y las armellas que llevábamos.

Juro que nunca he sentido más terror en mi vida como cuando al ir descendiendo escuché nuevamente un lamento acompañado de sollozos; sin embargo ya estaba en el fondo de la oquedad, en un espacio que figuraba un salón y donde todavía se apreciaba el papel tapiz enmohecido. El piso de la chimenea coincidía con un viejo pozo en cuyo fondo aún se escuchaba agua fluir; pero yo me detuve en su pared para no seguir descendiendo hasta el fondo, de un balanceo y un salto caí en el salón donde observé con la tenue luz de carburo, muchas piezas doradas regadas en el piso entre copones; incensarios, medallones, talegas de cuero e incluso camas, sobre una de las cuales me miraba con sus penetrantes ojos azules un anciano decrépito y a su lado estaba una muchachita flaca, sucia, roída y casi albina de tan claros que tenía los cabellos y las cejas, hermosa a pesar

de todo. No supe cuanto tiempo conservé la razón, pero terminé rodando con el corazón casi detenido dentro del pozo cuya corriente me arrastró varios metros y terminó depositándome en un playón subterráneo dentro de una caverna. Aún tenía mi lámpara de carburo en la frente y con ella observé un espectáculo dantesco; decenas de esqueletos estaban apilados dentro de la cueva, donde se percibía una corriente de aire que entraba a través de una delgada grieta correspondiente a una falla que daba hasta la superficie, pero con casi veinte metros de espesor y a través de la cual apenas se percibía un hilillo de luz por ocaso del sol. Me llamó la atención ver una suerte de "granja" con jaulas para pájaros; pero en vez de aves contenían topos y todo tipo de roedores subterráneos. También contaba el playón con algo que me pareció un vivero de camarones ciegos de las cavernas.

Pasadizos bajo tierra.

Para entonces mi mayor preocupación era como regresar a la superficie, sería imposible a través de la grieta pues por su espesor apenas cabía mi mano y no había manera de arrastrarme entre la maraña de raíces, entonces debía de nadar en contra de la corriente hasta encontrar la boca del pozo por donde caí y finalmente fue lo que decidí hacer. Recuerdo que cuando rodé ya no tenía conciencia, desconocía que tan lejos me encontraba del punto donde me sumergí y me llenó de asombro ver que había flotado más de doscientos metros entre túneles subterráneos y laberintos, cuando llegué de nuevo al tiro.

Alcancé de nueva cuenta la cuerda que daba hasta la chimenea y subí trepando a través de la pared de piedra con los borceguíes. Cuando llegué otra vez a la estancia donde estaba el anciano, éste me recibió con una sonrisa y dijo:

-"Sabía que regresarías, no tenías más a donde ir de no haberte ahogado"

Yo todavía no comprendía a ciencia cierta si lo que veía, no era nuevamente producto de las alucinaciones que me habían aquejado meses atrás y por lo cual regresé nuevamente al manicomio, pero el viejo me sacó de dudas cuando me lo confirmó.

-"No estás alucinando, soy tan real como tú. Esta niña que ves a mi lado es mi nieta y nosotros fuimos obra de Bernabé, tu abuelo. Yo soy la primera generación de hombres y mujeres ferales que nacimos en la oscuridad, sin esperanza de salir a la superficie y conocer la luz de las estrellas". Me platicó que hace muchos años, en la revuelta de los cristeros, don Heriberto, su padre, escondió los tesoros de la iglesia por pedido del arzobispo en los sótanos de la casa donde tenían sus aposentos la servidumbre; sin embargo el Ejército Federal al mando del mayor Guillermo Ravey Meneses se enteró del hecho y rodeó la finca una lluviosa mañana de septiembre, cuando un huracán desde el litoral del Pacífico descargaba su furia hasta la zona del Bajío haciendo peligrar el dique que contenía las aguas en el río Lerma;

éste no soportó el embate del agua y reventó una de sus paredes inundando el centro histórico del poblado y haciendo retroceder a los sitiadores, que volvieron cuarenta y ocho horas después ya que había escampado y se había retirado en río a su cauce, solo para comprobar que la casa donde estaban escondidos los tesoros de la iglesia se había venido abajo, quedando nada más la arquería en pie, solo que debajo de los escombros habían quedado soterrados el patrón Heriberto, sus tres hijas monjas y diez sirvientes, cuatro hombres y seis mujeres.

Respiraderos de aire subterráneos.

Cuando el bribón de mi abuelo tomó posesión del predio, descubrió a la gente atrapada aún en los sótanos y que habían sobrevivido bebiendo agua de un pozo subterráneo ya olvidado, comiendo camarones, tortugas y peces ciegos que sacaban del agua, así como roedores, insectos y algunas raíces, pero lejos de rescatarlos, los engañó con el argumento de que aún la

guerra Cristera estaba en su apogeo y la soldadesca rodeaba la finca en busca de don Heriberto y su familia, entonces se ofreció a llevarles alimento fresco a escondidas, para lo cual necesitaba recursos monetarios. Fue así como comenzaron a entregarle poco a poco la fortuna enterrada de la iglesia; primero las pinturas al óleo, después piezas de oro incrustadas con gemas, hasta que un día el viejo Bernabé no regresó y quedaron abandonados a su suerte, para sobrevivir como en un principio mediante lo que podían pescar del pozo. Sin embargo poco a poco se fueron reproduciendo las nueve mujeres, incluidas las monjas, con los cinco hombres y llegó el momento que tuvieron que explorar la corriente subterránea para encontrar áreas donde expandirse o poder escapar a la superficie. Así vino una primera generación de gente enterrada y luego la segunda. Con la tercera generación comenzaron a notar cambios; nacían ciegos, con un rostro diáfano y bello, algunos de ellos sin sexo evidente. La muchacha fue la última en nacer, porque todos comenzaron a morir después de muchos años, diezmados por el escorbuto debido a la falta de vegetales. Los enfermos se iban a refugiar a través del río a la caverna y ahí terminaban sus días en cuidar la granja de topos y ratas. En ese momento solo quedaban el anciano, hijo de Heriberto con su nieta ciega y bella como la oscuridad. A él no le quedaba mucho tiempo de vida, en el vientre se le desarrollaba un tumor canceroso que ya le había ulcerado la piel y lo mantenía postrado en la cama de oro y plata que había pertenecido al arzobispo; por eso me suplicó.

-"No la saques a la superficie, está ha sido su vida, con la maldad del hombre de allá arriba no sobrevivirá jamás porque ella nació aquí; es un ángel de la oscuridad y debe seguir en su mundo, cuídala pero no la expongas a lo tuyo".

El anciano todavía vivió un mes más pero finalmente murió; para entonces mi amigo Antonio ya era el hombre más rico del Bajío. Yo cancelé el socavón de la chimenea cuando me solicitaron devolver el predio porque planeaban convertirlo en museo, así que me mudé a vivir para siempre al

manicomio; por fin encontré la paz y el reposo para mi corazón. Ahí visito todos los días a Angélica mi mujer a través de un pasadizo que construí, le llevo vituallas y hacemos el amor; ella me espera todas las tardes para mirarme con los ojos del alma, no me ve feo, ni viejo ni pelón. Yo también la percibo muy hermosa como solo así de bella puede ser un arcángel, de cualquier manera ya le he conseguido a mis ojos un par de cuervos para poder mirarla algún día de la misma manera como ella me ve. No cabe duda que la felicidad viene en diferentes talegas y por fin la he encontrado, es un ser humano perfecto, sin la mancha de la maldad del demonio en medio día.

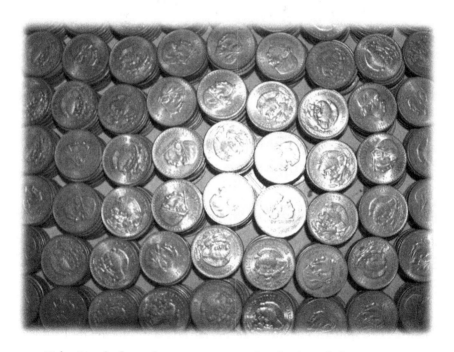

Colección de dos mil quinientas monedas de plata de los años 40's.

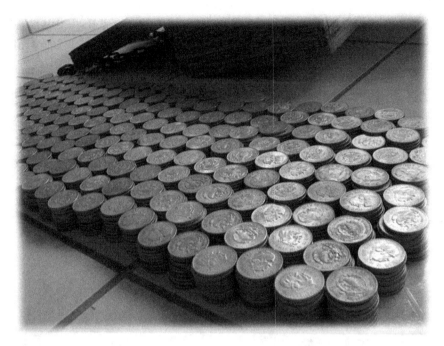

México es líder productor de plata, que es un tesoro de los mexicanos.

Investigación para comprobar la existencia de tesoros cristeros

El movimiento cristero surgió principalmente en la zona centro de México, defendía la libertad de credo y culto católico del país, la mayor parte de los mexicanos eran fieles devotos este motivo hizo más propicia la campaña de resistencia armada a la cual fueron orillados.

Sin embargo en el conflicto no se ocultaron muchas riquezas monetarias ya que el país muy lentamente se recuperaba de la revolución de 1910 y las epidemias como la gripe española que azolaron a mucha gente pocos años atrás. Lo que esencialmente se ocultó ante los soldados del gobierno fue arte sacro, reliquias y ornamentos de oro que estaban en conventos e iglesias mismos que se escondieron en las casas de los fieles y simpatizantes civiles.

Probablemente los ricos comerciantes anticipadamente si pudieron esconder sus ganancias enterrándolas temporalmente para no ser despojados si es que tuvieron las condiciones adecuadas a su favor.

Para comprobarlo iniciamos la primera expedición hacia el estado de Jalisco en 1995, llamé a mi primer compañero de búsquedas Juan Almonací para dirigirnos a la ciudad de Lagos de Moreno, Jalisco; nos pusimos de acuerdo un día antes y salimos en la madrugada en su camioneta **Ramcharger**, a la cual subí el detector de metales **Garret** con las antenas multiplicadoras, un pico con pala portátil y alimentos. Además la brújula por si perdíamos el rumbo en el campo, ya que la zona por prospectar era inhóspita, según relataba mi amigo desde hace tiempo atrás. Comentaba que trabajó en deshuesadoras de automóviles en las cercanías de Lagos— "Un día que salí a caminar al monte me encontré con una zanja y en el fondo, entre la tierra descubrí una antigua bala oxidada, además muy cerca de ahí unas ruinas de adobe abandonadas hace muchísimos años". El intuía que las personas que vivieron en esa casa fueron miembros de una familia cristera, pues notó un pequeño nicho en lo que fue una habitación, y que seguramente albergaba una escultura de algún Santo o la Señora de la Asunción, siendo muy venerada en esos lugares.

Cuando llegamos a la ciudad nos dirigimos a esa casa abandonada, pudimos darnos cuenta que estaba destruida, en su interior mucho polvo y basura, inspeccionamos todo, hasta el final estaba una habitación con un ropero el cual se había salvado del despojo pues decía el dueño de la casa que contenía la vestimenta de su difunta antepasada y de su esposo, sus familiares no se atrevieron a abrirlo por respeto y porque nunca encontraron la llave, entonces con la autorización usé mi pico para hacer palanca y forzar la cerradura, una vez abierto inspeccionamos todo lo que contenía; documentos de antepasados difuntos, libros religiosos apolillados y ropa podrida de aquellos años, la cual quemamos en una fogata.

Entrada a la derruida habitación.

Reunimos todo lo que nos obsequiaron al considerarlo inútil, y fue grande nuestra sorpresa al llegar a donde nos hospedaban y revisando pacientemente todo descubrimos unos rollos de papel que contenían monedas de plata, y un monedero de la difunta, sospechamos que esta gente eran familiares directos de los cristeros que habían fallecido en los años treinta.

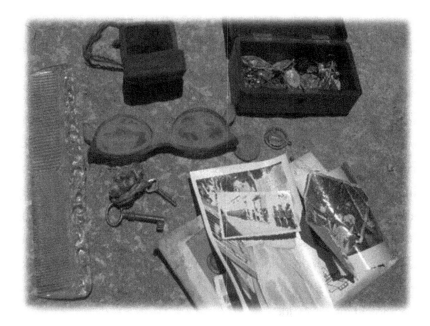

Algunos objetos recuperados.

Los ahorros de la mujer cristera.

Al otro día recorrimos algunas ex haciendas y terrenos donde sospechaban los pobladores que había un tesoro en cazos de cobre; supimos que en tiempo de la colonia pasaba en Lagos de Moreno el camino Real de Adentro, también conocido como el Camino de la Plata, que salía de la ciudad de México y pasaba por Lagos, luego hacia otras poblaciones hasta Santa Fe Nuevo México. Debido a esos antiguos recorridos se desarrolló el comercio y la comunicación. Pensamos que era importante explorar las orillas del camino con el detector de metales, pues nos imaginábamos que pudo haberse abandonado algo con valor allí. Encontramos metales a unos centímetros bajo tierra, sin tomarles mucha importancia en esos momentos, nunca nos imaginaríamos que en tiempos actuales dicho camino Real sería considerado como Patrimonio de la Humanidad por la Unesco, y así acabó aquel inolvidable recorrido.

Objetos de fierro recuperados en las inmediaciones del camino
Real Tierra Adentro.

Conclusión

Los tesoros actuales de los mexicanos

A través de la historia de México una posible situación sobre ocultamiento de riquezas pudo haberse suscitado durante la intervención norteamericana, aunque solo pudiera haber sido de pequeñas cantidades de monedas pues el país estaba muy castigado económicamente por la guerra de Independencia y Reforma, además las intenciones de la invasión eran otras.

También pudieron ocurrir entierros entre los años 1930-1950 por insignificante número de personas y lo más probable es que fueran ahorros constituidos por monedas de plata, mismas que si no se heredaron se ocultaron en algún sitio secreto en propiedad de la persona; las monedas eran de acuñaciones de esos años, pero no fueron de oro porque fue muy escaso por esa época, después de la reforma monetaria de 1905, y luego de la Revolución Mexicana. De igual manera, ya sea de oro o cualquier otro metal, esas monedas constituyen un verdadero acervo histórico.

Actualmente en México ya no se generan ni se entierran tesoros de gran valor porque afortunadamente en nuestro territorio no se ha llevado a cabo una guerra desde 1929, los conflictos armados son trágicos pero dan pie al ocultamiento masivo de tesoros. También se reconocen como causa de la ausencia de entierros a partir de esa fecha por las crisis económicas, así como no emplear metales nobles en la acuñación de monedas y la existencia de muchos bancos, que resguardan escasos ahorros de un cuño corriente ya devaluado, constituido principalmente de papel moneda. Estas circunstancias no impiden que algunos millonarios logren invertir

en oro u otro tipo de metal o divisa; sin embargo ya no lo entierran, probablemente mejor lo resguardan en cajas de seguridad fuera del país o mediante inversiones en paraísos fiscales.

Por lo pronto terminamos este breve estudio histórico sobre la olvidada riqueza metalúrgica que está en el subsuelo mexicano y en sus mares o mantos acuíferos, desde la época precolombina hasta tiempos recientes; con el empleo de la historia, tecnología y el método científico puesto en práctica desde 1990, experiencias que ahora se suman para conformar un recuento patrimonial e histórico expuesto a través de cuentos y relatos. Además de presentar en forma amena datos verídicos de la tangible riqueza monetaria que aún se conserva en el país.

Así mismo se anexaron fotos inéditas sobre la historia de México y numerosas imágenes documentales. Para la comprobación real de cada tema se incluyeron nuestras aventuras acompañadas de un antecedente histórico con lenguaje sencillo, imparciales sin tecnicismos complicados para tratar de llegar a todo tipo de público y lograr que conozca el fascinante pasado y riquezas que los generaron.

Todo esto como guía, para que un día cualquier ciudadano mexicano se decida rescatar la riqueza muy peculiar del patrimonio nacional, que es de todos, siempre y cuando se tengan los permisos del dueño de los terrenos en cuestión y se proceda bajo la legislación vigente en cuanto a tesoros se refiere, respetando además todo vestigio histórico; así de esta forma terminamos de exponer esta obra ilustrada sobre algunos **Tesoros de México.**

José Antonio Agraz Sandoval

y

Victor Hugo Pérez Nieto

En México

Los sucesos nunca terminan, ni las aventuras de tesoros;
son inolvidables los personajes como Moctezuma, Hernán
Cortés, Cornellius Kostacoví, Maximiliano de Habsburgo,
Doroteo Arango, entre otros . . .

Continuará